U0112102

大展好書　好書大展
品嘗好書　冠群可期

運動精進叢書5

高爾夫揮桿原理

耿玉東　編著

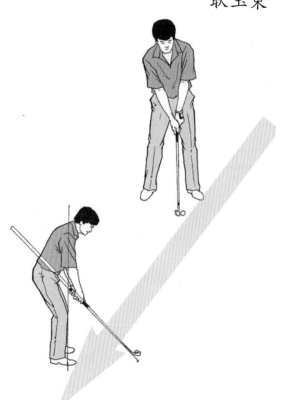

大展出版社有限公司

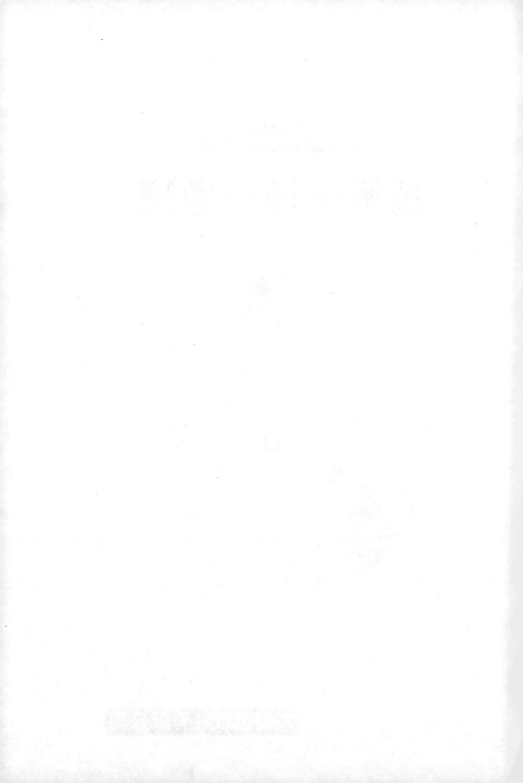

內 容 介 紹

第 1 部分

　　介紹球桿的種類和性能，了解這部分內容便於以後章節的學習，同時對你選擇一套適合自己的球桿有很大幫助。

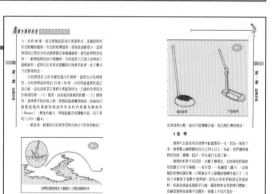

第 2 部分

　　系統地講述了揮桿原理和基本動作，讓你從概念上、理論上深刻領悟揮桿的本質，在此基礎上把揮桿過程分解成 11 個動作，透徹講解每個動作的要點和注意事項。

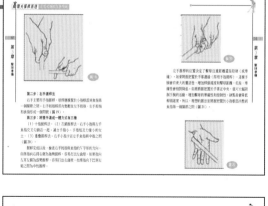

第 3 部分

　　教你如何練球和矯正錯誤，幫助你從錯誤中走出來，找到一條正確的路，使你的球技再上一個新臺階。

序

序

　　耿玉東老師在學院創立之初就來院任教，是我院最早的骨幹課教師之一，他是我院主幹課程《高爾夫球技》、《高爾夫規則》和《高爾夫基礎》課的主講教師。

　　他在長期的教學過程中總結出了一套系統嚴謹的高爾夫技術教學理論。其中他所倡導的打好高爾夫球的三要素，即良好的身體平衡、協調的用力、正確的節奏，就是他從運動力學的角度結合長期的打球實踐總結出來的行之有效的教學方法。這些方法極受學生歡迎，在教學上獲得了很大成功。

　　這本《高爾夫揮桿原理》凝聚了耿老師多年的教學精華，是目前我國高爾夫球運動領域中一本比較全面系統的技術書，可做為我院經典教材供學生使用，同時也是廣大高爾夫愛好者的良師益友。

深圳大學高爾夫學院院長

序

　　我與作者認識多年，很早以前他就潛心專研高爾夫揮桿理論，他現在是深圳大學教授《高爾夫球技》的專職講師。本書從學術的觀點系統地、科學地講授了高爾夫擊球理論、揮桿理論，特別是他的「大肌肉用力，小肌肉被動」的理論，說出了高爾夫球技術的根本。

　　作者從運動學和力學角度出發，把揮桿理論科學化、系統化，消除了大多數球友多年的困惑，這在國內尚屬首創。除了球技理論之外，耿老師還告訴球友正確的練球方法和矯正錯誤的方法，這些方法實用、簡單、易學。

　　國外講授高爾夫球技的書籍很多，但並不適合初學者，特別是中國讀者，因為讀後還是不能使球技有很大改觀。

　　總之，這是一本難得的好書，我現在推薦給大家，希望正在苦苦探索而找不到正確方法的朋友認真閱讀、深刻領會，使球技更上一層樓。

中國職業高爾夫球員
觀瀾湖高爾夫學院院長
深圳市政協委員

前　言

　　經過多年的教學和觀察發現，大多球友的動作都存在嚴重的問題和錯誤。他們打了幾年甚至幾十年的高爾夫球，訪遍了名師，讀遍了中外球技大全，試遍了練球方法，結果是理論越來越多，球技卻越來越差。他們學球的過程並不是先學習基本理論再建造穩定的揮桿基礎，而是一開始就養成了壞習慣，然後花大量時間去矯正這些錯誤動作，結果從一個錯誤走向另一個錯誤。

　　我覺得出現這些問題的根本原因，都是過多使用手臂和手造成的。身體轉動錯誤時不得不用手去補救，讓手擔當「領導者」而不是「追隨者」的角色。

　　正確的做法是：球桿的方向和速度由軀幹來控制，手和手臂保持被動。也就是說，你的大肌肉（腿部、腹部和背部）必須能控制小肌肉（手和手臂），這個過程就像「狗搖尾巴而不是尾巴搖狗」。

　　如何把高爾夫球打得更好？如何找到揮桿要點？這個問題一直困擾著每位球友。我的意見是先從理論上和概念上學習和專研，因為高爾夫揮桿是科學（主要是運動學和力學），既然是科學，它當然有系統的理論知識，所以不下苦功是很難掌握的。把擊球理論和揮桿理論掌握以後就可以開始揮桿，先練習分解動作，把分解動作做對，再把它們連接起來。反覆體驗和感覺，透過刻苦不斷地練習，把揮桿變成

本能而不是有意識的想法，這樣你在進場打球時就不會把精力集中在機械動作上，而是集中在打球上。只要使用科學揮桿法，去掉多餘動作和不必要的補救，你就可以使擊球更有效率，好球會增加，壞球會減少。從此你再也不會被過多理論所困惑了。

本書為球友提供了一種科學的方法，它從概念上和動作上指導你，經過學習，你會掌握流暢的、簡單的、一致性高的揮桿技術。本書共6章分3個部分：第1章《認識揮桿》，主要介紹球桿的種類和性能。了解這部分內容便於以後章節的學習，同時對你選擇一套適合自己的球桿有很大幫助；第2～4章《全揮桿基本原理》、《擊球準備》、《揮桿分解動作》是本書的核心，這一部分系統地講述了揮桿原理和基本動作，讓你從概念上、理論上深刻領悟揮桿的本質，在此基礎上把揮桿過程分解成11個動作，透徹講解每個動作的要點和注意事項。學完這部分內容，相信你在觀念上對科學揮桿法會有一個全新的認識；最後一部分第5～6章《實用練球法》和《常見錯誤與矯正》，教你如何練球和矯正錯誤，幫助你從錯誤中走出來，找到一條正確的路，使你的球技再上一個新臺階。

此書能與讀者見面，首先要感謝尊敬的林祖基院長，出書的想法最早是他提出來的，是他的支持和鼓勵才使寫作進行下去，否則也許要三年五年或者永遠不能與讀者見面。另外，本書的出版得到陳小蓉教授和陳紅老師的大力支持，在此表示衷心的感謝。

耿玉東　於深圳大學

目 錄

12

目

錄

第

認識球桿

1

章

一、球桿的性能和種類

「工欲善其事，必先利其器。」要想打好高爾夫球，首先必須對你手中的工具——球桿進行充分的認識和了解。

一般說來，一套完整的球桿應該包括木桿、鐵桿和推桿。木桿主要用於開球，它可以把球擊到較遠距離；鐵桿所追求的是準確性，是攻擊果嶺的最有效武器；球上了果嶺之後，用推桿將球推進洞。如何選擇一套尺寸、規格合適的球桿，是打好高爾夫球的先決條件。

1. 木 桿

木桿的作用是爭取距離，為了增加擊球時的桿頭速度，儘可能加大揮桿弧度，增加打擊力量，所以，木桿比鐵桿要長得多。

通常木桿有 4 支：1 號木桿（Driver）、3 號木桿（Spoon）、4 號木桿（Buffy）、5 號木桿（Cleek）。根據擊球的需要，有些球手也配有 7 號木桿、9 號木桿。木桿的號碼越大，桿身越短，重量越重。

1 號木桿也叫 Driver，它的長度最長，一般標準是 43 英寸（109 公分），不過有些球手喜歡用 45 英寸或 46 英寸加長桿身。長桿身能增加桿頭速度，能將球打得更遠。但是，桿身太長有難以控制的缺點，無法紮實擊球而增加失誤率。1 號木桿的傾角為 8 度～12 度，桿面傾角小，擊出去的球不易起飛，難以控制；反之，傾角大，球飛的彈道高，容易控制。

3 號、4 號、5 號木桿也稱球道木桿（Fairway Wood），

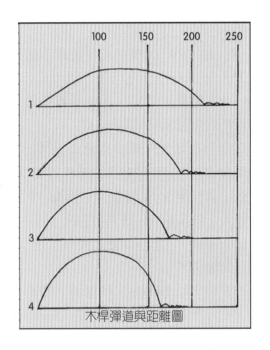

木桿彈道與距離圖

桿頭比較小，重心在桿頭底部，傾角大，易於將球打高，所以，多用在球道上擊球。

　　木桿的彈道與距離因桿而異。1號木桿彈道最低，滾動距離最遠，其他木桿彈道逐漸升高，距離縮短，滾距變短（圖1）。

　　隨著現代科技的發展，鈦合金桿大受球手歡迎。鈦合金桿頭硬度大、打擊面大、四周配重，即使不能擊中甜蜜點，也不會偏差太大，因此，鈦合金桿在市場上大為流行。

2. 鐵　桿

　　木桿主要用於開球和在球道上使用，以便爭取距離。鐵桿的作用是把球打向果嶺，它追求的是準確性，以使球更容

易接近目標。一套完整的鐵桿包括：1#、2#、3#、4#、5#、6#、7#、8#、9#、PW、SW。大多數球手去掉 1# 和 2# 鐵桿。1#、2#、3# 鐵桿主要在球道上使用，4#～9#鐵桿用來攻果嶺，PW 桿是用來將球從長草或困難球位中救出，SW 是當球進入沙坑時將球爆破出來。

隨著球桿號數增大，球桿重量漸漸增加，長度逐號變短，桿頭傾角隨之增大。號數小的球桿桿面傾角小，打出去的球彈道低，落地後還可以滾動一段距離，因此距離遠。球桿的號數越大，傾角越大，球易於打高，打中球之後產生快速後旋（back spin），落在果嶺上會一下子「咬住」草皮，所以球飛行距離近。

球面上的凹洞（Dimple）和桿頭上的刻痕（Score Line Marking）是為了擊球時使球產生後旋（back spin）。有了後旋，球飛行時就不易側旋（side spin），因此，易於控制方向，這也是鐵桿和木桿的主要區別之一。

為了便於讀者詳細了解鐵桿的性能和特點，現列出一般業餘男子使用的鐵桿的主要數據供參考。

球桿號碼	傾角	桿身長度（inch)	擊球距離（yard）
1#	14°	39.75	215
2#	18°	39.25	200
3#	21°	38.75	190
4#	24°	38.25	180
5#	28°	37.75	170
6#	32°	37.25	160
7#	36°	36.75	150
8#	40°	36.25	140
9#	44°	35.75	125
PW	48°	35.5	110

　　早期的鐵桿桿頭都是鍛造而成的。方法很簡單，鐵匠拿一段重量差不多的鐵棍，插進爐子裡燒紅，鉗出來放在砧上用錘子敲打，直到把它打成 L 形狀，再用鑿子錘出刻線，在頸部的地方錘扁，捲起來插上桿身就做成了一支球桿。20 世紀 70 年代，球桿製造業發生了革命性的飛躍，鑄造桿頭產生了。所謂鑄造就像鑄造機器零件一樣，按事先設計好的形狀做出母模，把熔化的不鏽鋼水灌進母模，冷卻後去掉母模，就成了一件完美的鑄造球頭。

　　由於鑄造採用四周以及底部加重的凹背式設計，所以它與傳統的鍛造實背式鐵桿有很大差別。凹背式鐵桿重心低，打出去的球彈道高，四周加重後有效擊球面積（甜蜜點）增加，即使擊中桿面趾部或跟部，球也不會損失太多距離，同時方向偏差也不會太大。而實背式球桿重心高、甜蜜點小，擊出的球彈道低，擊偏時距離損失慘重，方向偏差大（圖2）。但實背式球桿對擊球準確度能提供真實的反映，觸感較好，能隨心所欲地打出想要的球，因此，對磨鍊球技大有好處。總之，初學者或球技一般的球手，應選擇寬容度大的鑄造鐵桿，反之，職業高手或專家，為了使技藝更精湛，可選擇鍛造實背式桿頭。

　　一根球桿的最大重量集中在桿頭和桿頭底部，桿身的責任是將我們揮桿時由腰部、肩膀、手臂和手腕所產生的力量，忠實地傳到桿頭而發揮撞擊力。當我們揮桿時的一剎那，握把由手帶動極快速向下，而桿頭一端卻往另一面拉，此時桿子像一根有韌性的彈簧一樣，我們會對桿身有軟或硬的感覺，這就是球桿的「軟硬度（Flex）」。而球桿彎曲時，彎曲最大的一點稱為「彎曲點（Flex Point）」。

圖2

鑄造桿甜密點大、重心低　　　鍛造鐵桿甜密點小、重心高

鑄造桿頭打出的球彈道高　　　鍛造桿頭打出的球彈道低

　　軟桿的彈性大，硬的桿子若是承受的壓力不夠，自然一點彈力也沒有。球桿的硬度一般分為五類：

X：　　特硬
S 或 F：硬
R：　　普通
A：　　軟
L：　　特軟

以上每種類型又分幾個級別,例如:R100、R200、R300等。

職業選手或打擊力大的應使用 X 或 S 硬度的桿子,一般業餘男子選手或長青巡迴賽選手應使用 R 硬度,年紀大的或女球手應使用軟桿。總之,打擊力越大使用的桿子越硬,否則桿子太軟,桿身會發生扭曲,方向不易控制。打擊力小的或揮桿速度慢的人,應選擇彈性大一點或軟一些的,這樣球桿本身的彈力可以幫他把球打得更遠。

3. 挖起桿

挖起桿(Pitching Wedge)實際上也是鐵桿的一部分,只是它們具有特殊的用途和功能。一般說來,挖起桿有三種:沙坑桿(Sand Wedge)、特殊角度挖起桿(Lobbing Wedge)和一般的劈起桿(圖 3)。特殊角度挖起桿的桿面斜度最

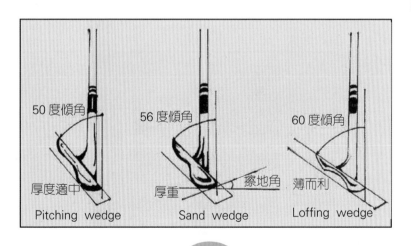

圖 3

大，約有 60 度，而且桿頭底部易於滑過草皮。這種球桿用於近距離高拋球，打出的球彈道高，落地後滾動很少。當球與球洞之間有沙坑或旗桿靠近果嶺邊緣時，使用此桿特別有效；一般劈起桿也叫十號鐵桿，它的底部下凸很小而桿面下緣較銳利，當球位於長草或困難球位時使用此桿，依下擊式方法將球救出；

沙坑桿設計上的多樣性僅次於推桿，當球在沙坑時使用。沙坑桿桿面角度約 53 度～56 度。沙坑桿最重要的部位是凸緣，這也是與其它球桿主要區別所在，凸緣的效果取決於兩項因素：（1）寬度。從前緣到後緣的距離。（2）擦地角。當球桿平放在地上時，桿頭前緣會離開地面，前緣到凸緣最低點的連線與地面所形成的角度稱為擦地角（Bounce）。擦地角越大，桿頭就越容易彈離沙面，而不易切入沙中（圖4）。

一般說來，較重的沙坑桿穿透草皮和沙子的效果較佳，

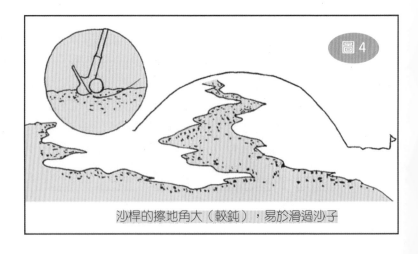

圖 4

沙桿的擦地角大（較鈍），易於滑過沙子

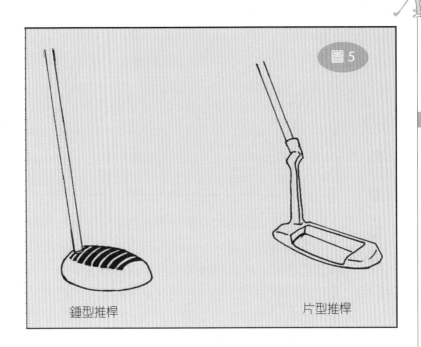

錘型推桿　　　　　　　　　　片型推桿

如果球桿太輕，就有可能彈離沙面，而出現打薄的情況。

4.推　桿

　　推桿可以說是所有球桿中最重要的一支，因為一場球下來，推桿數占總桿數的百分之四十以上。為此，我們應對推桿的性能、種類、設計、用法進行全面了解。

　　推桿的形狀千奇百怪，式樣千變萬化，但如果按桿頭的形狀劃分不外乎兩種：一是片型，一是錘型（圖5）。這兩種形狀無所謂好壞，只要拿在手上感覺舒服順手就行了。目前大多數球手喜歡片型桿頭，因為它的形狀較接近其他球桿，前緣和後緣是兩條平行線，瞄球時更容易對準目標線；而錘型推桿後緣幾乎呈圓形，感覺上不如片型好。

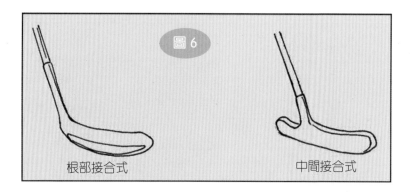

圖 6

根部接合式　　　　　　　　　　中間接合式

　　如果按桿頭與桿身接合方式劃分，又可分為跟部接合式和中間接合式（圖 6）。跟部接合式推桿的甜蜜點往往不在桿頭的中央，而是在桿頭靠近後跟的地方，很多人不習慣這個地方瞄球；而中間接合式的甜蜜點幅度比較寬，穩定性較佳，因此被大多數人使用。近 20 年由於鑄造桿頭的發明，新型的推桿把桿頭的重量分配到兩端以及底部，這樣的重量分配使桿頭的甜蜜點增大，所以，下桿稍微偏差一點，仍可以紮實擊球。

　　推桿的甜蜜點非常重要。每一支球桿的桿頭都有一個甜蜜點，所謂「甜蜜點」就是擊球時擊中了最實在、最紮實的地方而產生出一種甜密感覺的那一點。在推球的時候只要偏離甜蜜點半英寸，擊出的球就會失去百分之十至十五的距離，球的方向也會有很大偏差。

　　要想找到推桿的甜蜜點，方法很簡單，用拇指和食指輕輕地捏住推桿握把末端將推桿提起來，輕輕地吊在那兒，可以很自然的來回擺動。另外，一隻手握著球 Tee，用 Tee 的尖端輕輕敲擊桿頭的打擊面。當敲到桿頭趾部和根部時，它就往內或住外扭動，等敲到靠近甜蜜點時，這種扭動的情形

就漸漸減輕以致消失。這樣在打擊面上來回敲幾次之後，你就可以在打擊面上找到一小塊地方（大約是半英寸至 1 英寸之間），無論你怎麼敲，它只能使桿頭向後擺動不會左右扭動，這樣的一小塊地方就是推桿的甜蜜點。

力量大的人用重桿，女性和輕柔型男子用輕桿，在草短、乾燥的果嶺上用輕質推桿，在草厚潮濕的果嶺上阻力大、球滾得慢，要用重桿。

但一般說來，重一點的推桿比輕一點的推桿好，因為推球時可用桿頭自身的力量將球擊出，距離容易控制，方向也不會偏差太大。如果桿子太輕，必須刻意加力，會使桿面偏斜，距離也很難掌握準。

一般人認為身材高的人應用長桿子，身材矮的人應用短桿子。其實不然，因為高個子的手臂長，球桿的長度是由手到地面的距離決定的。桿子的長短全憑個人習慣和需要來決定，有些人喜歡彎腰很深來推球，所以應用短推桿；有些人只是微微彎腰，所以應用長一點桿子。

一支桿子的長度合適之後，就要檢查一下這支推桿的觸地角對你來說是否合適。依照你自己彎腰、瞄球的習慣來回擺動這支推桿，桿頭下緣應平行果嶺，甜蜜點下方輕觸地面。如果桿頭前端觸地或跟部觸地，說明這支桿不適合使用。如果觸地角太小，而你勉強去將就它，不知不覺地就會站得離球太遠，瞄球就會失去準確性。

反之，這個角度太大，桿子就直了起來，靠身體太近，瞄球時，眼光會落在球的外邊。

二、球桿的選擇

根據高爾夫業界所做的調查，80％以上的球友使用不適合自己的球桿。使用不合適的球桿，如同戴一副度數不對的眼鏡。事實上，即使最優秀的揮桿動作也無法彌補桿身太硬、握把太小、底角過平的缺失，人桿合一是最理想狀態。所以，購買球具是非常重要的事，決不能倉促決定。但球具的商標眾多，各種尺寸與形式應有盡有，而且產品推陳出新、琳琅滿目，到底選擇哪種球桿呢？以下是幾點建議，作為參考：

1. 向專業人士咨詢或量身訂做

專業人士對球桿的性能、尺寸、各種品牌、種類都有比較深入的了解。每位球手的身高、體形、體力、揮桿特性以及其他體型特徵各不相同，所以，選桿也不同。一般說來，99％的球手能在市場上買到合用的球具，但對極少數身體特徵比較特殊的球友就必須量身訂做了。

2. 在買桿之前一定要試打

一般球具店都備有「展示桿」，你最好試打不同底角、傾角和桿身硬度的木桿和鐵桿。如果每次擊球時彈道過高，說明傾角過大；如果擊球後桿頭跟部草皮過深，表明底角過大。你也可以借用朋友或其他球友球桿試打幾次，看是否合適。總之，在買桿之前一定要試打，才能知道哪種桿最適合你。

3. 初學的人或球技不高的球手最好選擇凹背式鐵桿

因為凹背式鐵桿是採用四周和底部加重的方法，原理是增加有效擊球面積以及誤差容忍度，可將球打得更高更遠。凹背式鐵桿還可減少球所帶的側旋量，縮小右曲或左曲的幅度。選擇 1 號木桿並非桿頭越大越好，特大桿頭的有效擊球面積較大，因此，對非擊中桿面中心的擊球較具寬容性。但在完全擊中中心的前提下，特大桿頭木桿不如一般尺寸的桿頭遠，因為特大桿頭會使揮桿速度變慢。

4. 桿身長度並非與身高成正比

主要看你手到地面的距離，桿子越長，揮桿弧度越大，擊球越遠，但控球力會減弱，容易失誤。除了選擇合適的長度外，還要選擇正確的底角。

正確的瞄球應當讓桿頭底面中間部分平貼地面。如果桿頭底部前端翹起來，只是跟部觸地，說明底角過大，球桿過於高直，容易打出左偏球。反之，如果前端著地，跟部離地，說明底角太小，球桿太低平，容易打出右偏球。

5. 桿身一定要有足夠的彈性

桿身的軟硬度從最軟到最硬都有。一般說來，打擊力大、揮桿速度快的男士應用硬桿子；反之，揮桿速度慢、力量小的女士或輕柔型的男士應用軟一點的桿身。如果你力大無比，揮桿速度奇快，使用女士桿，桿子一定失去控制，擊出去的球也無法預測。

6. 揮桿重量要一致

　　一套球桿中每支桿的揮桿重量要一致，雖然每支球桿的重量不同，但揮桿時對重量的感覺即揮桿重量應該相同，這樣才能打出一致性高的球。

　　所有的鐵桿和木桿彼此要能搭配，並兼顧擊球的準確性和距離。不過 1 號木桿、沙坑桿和推桿可另外選購，因為它們非打固定距離之用。

第
1
章

認識球桿

第 2 章

全揮桿基本原理

一、擊球原理

1. 球的飛行原理

一顆打出去的球我們可用長、寬、高來描述球的飛行狀況。長是球的飛行加滾動的距離；寬是方向所覆蓋的範圍；高是彈道最高點到地面的距離。具體來說可用四個參數：距離、方向、彈道、彎曲來描述球的飛行狀況。

距離是擊球點至球停下來的位置的長度，它是由空中飛行距離與地面滾動的距離之和；方向是指球剛起飛時的初始方向；彈道是由桿面擊球時的有效傾角決定的，一般說來球桿的傾角越大，彈道越高，距離越近。反之，傾角越小，彈道越低，距離越遠。因為桿頭的運行路線和擊球時桿面朝向不一致而使球產生側旋，根據空氣動力學原理會使球產生彎曲。例如，向右旋轉會產生向右彎曲的球路，稱為右曲球 Slice；左旋球會產生向左彎曲的路線，稱為左曲球 hook。由於擊球時桿頭向下切使球產生逆旋，所以，球在空中停留時間長、飛得遠。

在實際打球過程中，怎樣的球才算好球呢？一般說來，木桿擊球當然是又遠又直，我們希望球在空中飛行距離遠，還要滾動遠，並筆直地落在球道上。對攻果嶺的鐵桿擊球要直和準，上果嶺後盡量少滾動，因此，必須使球有更多的後旋和更高的彈道（圖 7）。在實戰中，有時需要特殊彈道和彎曲的球，例如在目標線上有樹阻擋，就必須打高球越過，或打左曲球和右曲球繞過障礙物。在風中打球，逆風要打低

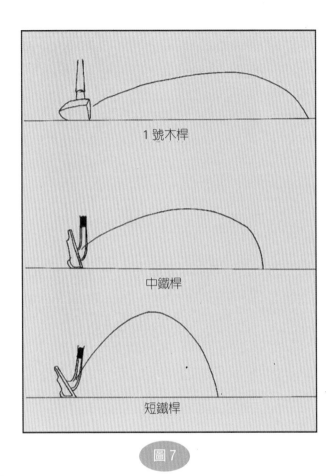

1號木桿

中鐵桿

短鐵桿

圖 7

彈道球，因為低球受風的影響較小。

2. 擊球五要素

當球桿擊中球的一刻，球的飛行狀態就已經確定了，那麼，究竟是什麼因素決定球的距離、方向、彈道和彎曲呢？具體說，有五個要素決定球的飛行。

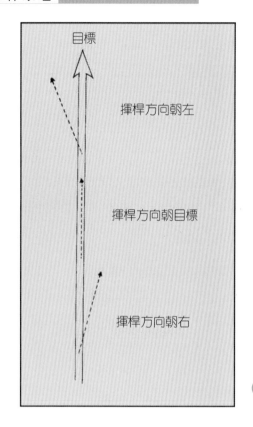

圖 8

(1) 擊球時的桿頭路線

　　我們想像從球到目標點有一條目標線，我們站位一側稱為裡邊 Inside，另一邊稱為外邊 Outside。在揮桿擊球時桿頭的運行方向決定了球的初始方向。當球桿運行方向在擊球瞬間與目標線一致，即沿著目標線通過擊球時，球的初始方向朝向目標。如果桿頭路線從外邊揮向裡邊（outside-in），球的初始方向朝向左邊。反之，桿頭由內朝外揮，球開始時會朝右邊飛（圖 8）。

（2）桿面朝向

在擊球的一瞬間，桿面的朝向決定了球的彎曲。如果擊球時桿面的朝向與桿頭運行方向一致，那麼，球會朝桿頭運行方向直飛過去。如果桿頭打擊面朝向揮桿方向的左邊，那麼，球會因被切了一下產生左旋導致左曲線。同樣道理，桿面朝向揮桿方向右邊時，導致右曲線。

擊球時揮桿路線和桿面朝向的不同組合導致9種不同的球路：當揮桿路線與目標線一致時（in-outside-in），如果桿面正對目標則球會一直飛向目標；如果桿面朝左則球會開始直飛再彎曲飛向左邊；如果桿面朝右球會開始直飛再彎曲飛向右邊。當桿頭路線從外邊揮向裡邊時（outside-in），如果桿面方向與揮桿路線一致就會向左直飛；如果桿面朝向左邊球會開始向左直飛再彎曲到左邊；反之，桿面朝向右邊球會開始向左直飛再彎到右邊。

當揮桿路線從裡邊揮向外邊時（inside-out），如果桿面朝向與揮桿路線一致，球會直飛向右邊；如果桿面朝向左邊，球會開始向右直飛再向左彎曲；如果桿面朝向揮桿路線右邊，球會開始向右直飛再向右邊彎曲（圖9）。

擊球時桿面的方向不但決定球的飛行路線，同時也影響球的彈道和距離。因為當球桿 open 時桿面的傾角變大，擊出的球不但朝右也使球的彈道變高，距離變短，飛向右邊。如果球桿桿面 close，有效傾角變小，球的彈道低，距離遠，飛向左邊。所以，有些職業球員開球時打小左曲球（draw），用鐵桿上果嶺時打小右曲球（fade）。

第 *2* 章　全揮桿基本原理

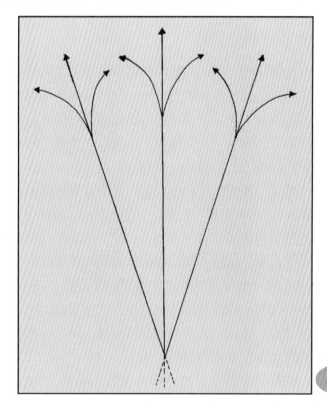

圖 9

（3）方正擊球

　　所謂方正擊球，就是在擊球瞬間擊中桿頭的甜蜜點（sweet－point）。如果非桿頭中心擊球會損失很多距離，據統計擊球時偏離甜蜜點半英寸，距離損失百分之十左右。同時非桿頭中心擊球也影響方向，其中趾部擊球會產生左曲，跟部擊球產生右曲。除了以甜蜜點擊球外，桿頭的底邊要與地面平行，如果擊球時桿頭前端翹起球會左曲，反之桿頭後跟提起會產生右曲球。

（4）擊球角度

當我們揮桿擊球時，桿頭形成的軌跡與地面形成一個角度稱為擊球角度。有三種狀況：桿頭向下運行時擊球；桿頭軌跡與地面平行時擊中球；或桿頭從最低點向上運行時擊中球。不同的擊球角度產生不同的彈道和逆旋程度，向下揮桿擊球使球桿的有效傾角變小，後旋大，彈邊低；桿頭與地面平行時擊球產生標準彈道；桿頭從最低點向上揮時擊球後旋小，彈道變高。

開球時為了追求距離，在發球臺上架 Tee 發球，要讓桿頭向上運行時擊球，因為較大的起飛角度和較小的逆旋可使球飛行和滾動距離變遠。球道木桿和長鐵桿當然也注重距離，但球道上無法架 Tee，因此，只能在桿頭運行與地面平行時擊球。在攻果嶺時更多地使用中、短鐵桿，為了產生理想彈道，並讓球在果嶺上停住，應採用下切式擊球，球桿越短擊球角度越大（圖10）。

（5）桿頭速度

正常情況下，擊球時的桿頭速度越大，球飛得越遠，這是由物理學上碰撞原理所決定的，當然前提是方正擊球、桿頭路線和桿面角度正確。在其它條件不變情況下，桿頭速度越快，給球的後旋越大，因而彈道變高。

以上的擊球五要素非常重要，因為它們是影響球飛行的直接原因。理解擊球原理是學習後面知識的基礎，掌握它會使你學習以後章節更容易。

第2章　全揮桿基本原理

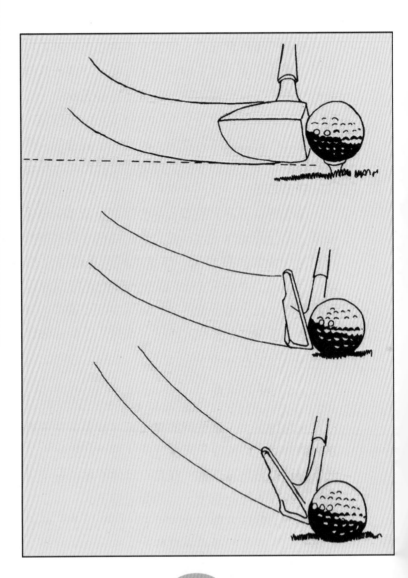

圖10

二、平衡法則

我們學習了擊球原理，理解了擊球的五個要素，那麼在我們揮桿擊球時怎樣才能控制好這五個要素呢？答案是在揮桿擊球過程中首先必須具備良好的平衡。

1. 揮桿中心

我們知道，打高爾夫最重要的就是紮實準確地擊球，也就是我們上節講的方正擊球。要想方正擊球，必須擊球時桿頭狀態回到瞄球位置。揮桿時桿頭軌跡近似一個圓弧，揮桿半徑是由手臂和球桿的長度決定的，在揮桿過程中是不變的，所以，只要控制圓心不動就能使球桿擊球時回到瞄球位置以桿頭甜蜜點擊球。

哪裡是中心呢？確切說就是我們的脊椎軸，所以，瞄球時確定正確的脊椎角度，並在擊球過程中保持固定不變，是紮實準確擊球的前提和保證（圖11）。

為了紮實準確地擊球，還需要揮桿時左右手臂之一伸直，即上桿和下桿擊球時左臂伸直，收桿時右臂伸直，因為這樣，每次揮桿的圓弧才能保持一致，擊球的一致性增加。否則，每次畫出的弧線大小不一，擊球穩定性自然降低。

第2章 全揮桿基本原理

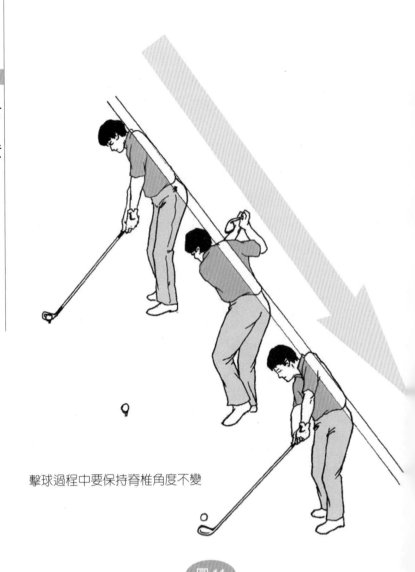

擊球過程中要保持脊椎角度不變

圖 11

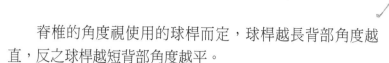

脊椎的角度視使用的球桿而定，球桿越長背部角度越直，反之球桿越短背部角度越平。

如果從後面看，瞄球時脊椎幾乎垂直地面，揮桿過程中也要保持相同位置（圖12）。

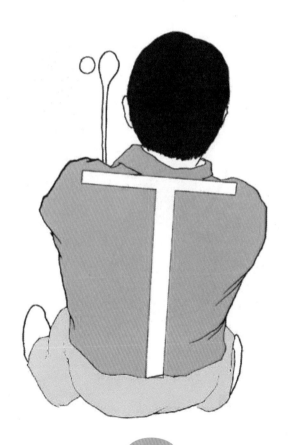

圖12

如果脊椎骨過度右傾或下桿時重心位於身體右側，會使桿頭過度自目標線內向外擊球，打出嚴重的左曲球或右直球。相反，脊椎骨左傾導致桿頭自目標線外下桿擊球，結果產生右曲球或左飛直球（圖13）。

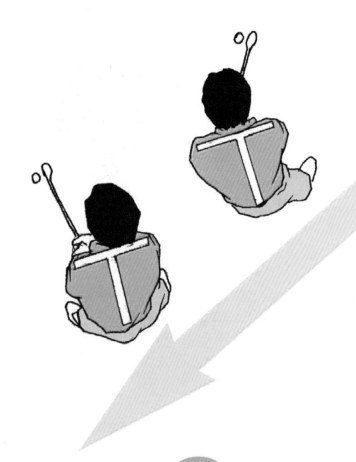

圖13

因為頭與脊椎是連在一起的，所以，保持頭部高度就能使脊椎角度不變。揮桿過程中頭會有少許左右移動（限於半個頭幅度），但決不允許上下晃動。初學者經常用很大力量去打球，導致頭部上下晃動，他們往往上桿時頭抬起，下桿時身體下沉，這是擊球失誤的最主要原因。因此，初學者穩定頭部保持脊椎角度是打好高爾夫的關鍵。

有些人上桿時左腳跟會抬起，控制不好容易失去平衡，也會使頭部起伏導致擊球不紮實。但如果控制得當，可加大轉動幅度，增加擊球距離。

2. 揮桿平面

保持頭部穩定或者說在揮桿過程中保持脊椎軸的角度不變，是紮實擊球的前提。那麼，怎樣才能使球直線飛向目標呢？前面已經講過主要取決於擊球時的揮桿路線，只有擊球時桿頭沿著目標線揮過才能打出直球，即 in－outside－in。

所謂揮桿平面，就是揮桿過程中，手臂、球桿揮出的平面。下桿過程中當手到達腰部手腕即將打開時，手臂和球桿都應該在瞄球的初始揮桿面上。這樣擊球時桿頭會沿著目標線內側路徑揮動，桿頭直接沿著目桿線揮過擊球，擊球後桿頭又回到內側即 in－outside－in。

在上桿之初，即手到達腰部之前球桿應在瞄球時球桿桿身平面內，再往上揮桿面會變陡，但握把一端應指向目標線，到達頂點時，球桿與目標線平行，手在右肩上方。下桿開始時，右手肘應貼著身體，使揮桿平面逐漸降低，當手到達腰部時，球桿回到初始揮桿平面（看完第4章這部分內容就不難理解了）。

　　不同的身高和使用不同的球桿揮桿平面也不同，身材高大或短鐵桿平面較陡直，身材矮小或長桿擊球平面較淺平（圖14）。

　　有些球手下桿擊球的平面過於淺平，桿頭沿著過度由內而外的路線揮桿，導致左曲低飛球或右推直球。但多數球手

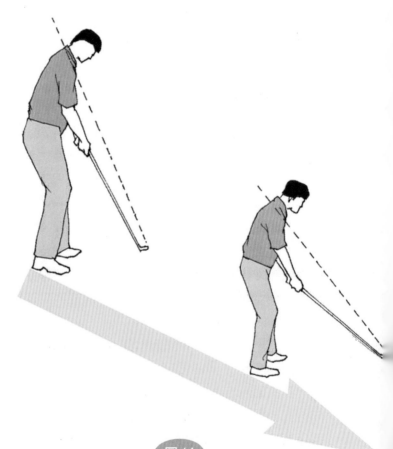

圖14

常犯的錯誤是上桿平面過於高直，使下桿初期平面太陡，造成過分由外而內（outside–in）的揮桿路線，結果導致右曲球或左拉球（圖15）。

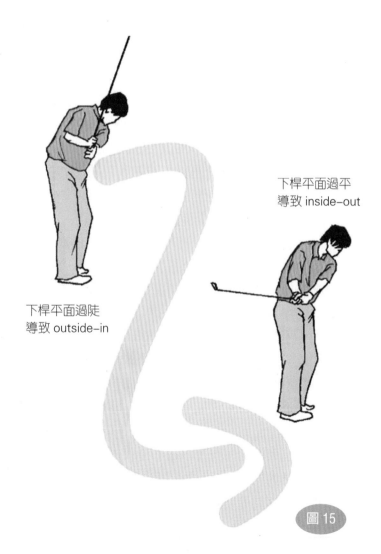

下桿平面過平
導致 inside–out

下桿平面過陡
導致 outside–in

圖 15

總之，在上揮和下桿過程中只有在正確的平面上運行，且依腰、肩、臂、手的下桿次序擊球，就能把每一分力量毫無浪費地釋放出來，輕鬆流暢地把球擊出去，而且球會飛得又遠又直。

三、用力技巧

打高爾夫球如何用力，怎樣在擊中球的前提下把球打遠，這是打高爾夫球的難點之一。根據物理學原理，擊球時桿頭速度越大，給予球的初速度越大，球飛得越遠。很多體育運動都是加速的運動，例如我們熟悉的投擲運動，擲鐵餅、棒球投手的投球、扔石塊，它們都有一個共同的特點：扭身、擺動雙臂、手腕由屈打直。

現以棒球手投球為例加以說明。身體的轉動產生「環繞」的力量，手腕由屈打直產生「鞭抽」的力量，而手臂擺動兼具上述兩項特點。但這三種力量必須協調起來並依正確的順序進行，即先扭身、然後在肩膀帶動下擺臂、最後甩腕，才能使出手時的速度達到最大，球才能投遠。如果不能把這三種力量協調一致或減少其中一個環節，例如，嘗試只揮動手臂、甩手腕、不扭身，或者次序錯誤，在此情況下，球的飛行距離一定減小。總之，投擲運動歸納起來就是大肌肉帶動小肌肉。

高爾夫的揮桿與棒球手投球一樣，它的擊球力道也是以上三種力量的結合。為了下桿擊球時桿頭速度達到最大，上桿的次序首先要正確。正確的次序是：手、臂、肩、臀，其中上桿開始時，手、臂、肩幾乎同時動作，臀部保持不動，

等手臂到達臀部高度時，肩膀的轉動帶動臀部向後轉。肩膀的轉動一定要達到極限，直到轉不動為止，此時，你的背部應正對目標。

很多人特別是初學者肩膀轉動得不夠大，因此，失去很多力道，球當然打不遠。在上揮頂點時，肩膀與臀部之間一定要拉得很緊，像繃緊的彈簧一樣，這種力量是下桿力量的源泉。如果把揮桿過程比做拉弓射箭，則肩膀轉到位時如同拉滿弓的感覺，一旦釋放箭就會飛快地射出，否則一點力量也沒有（圖16）。

理想的上桿位置是，肩膀轉動90度，臀部轉動45度。

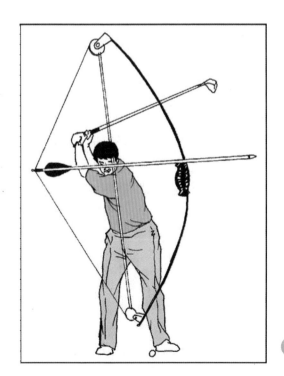

圖 16

下桿時臀部首先往回轉，帶動肩膀回轉，此時繃緊的背部肌肉和腹部肌肉像拉滿的弓突然釋放，帶動肩膀、手臂、手、球桿依次釋放產生大量力道，使桿頭的速度閃電一般通過擊球區，球飛快地射出，達到最遠距離。

這裡必須強調，下揮擊球必須以臀部開始，臀部轉動能把身體重心先移到左腳，並使兩臂有足夠空間揮桿而不會受到阻擋。臀部啟動首先把幾倍的力量傳到肩膀和手臂上，手臂和手又把幾倍的力量和速度傳到桿頭，以幾何級數的方式使桿頭速度達到極限，威力無比。

很多球手不懂這個道理，他們往往不是以臀部開始下桿動作，而是以手或手臂啟動下桿，結果，全身繃緊的肌肉如一條鬆散的繩子，拉東西一點張力也沒有，擊球時軟弱無力，打出去的球不是左彎就是右曲，因為手臂啟動下桿會導致桿頭沿錯誤的揮桿平面運行。

身體各部分依正確的次序動作是下桿擊球的根本，所以，下桿擊球時手腕的力量一定要最後釋放，即上桿頂點手腕與球桿形成的角度，一定要等到手到達腰部時才打開。很多業餘球手因為急於擊球太早打開手腕，因此，損失大量力道，桿頭速度反而變慢。還有些球友擊球時故意使用手腕擊球，目標之一是想把球打遠，目標之二是用它來控制方向，其實，這樣打出去的球十有八九會失誤，因為在極短的擊球瞬間手腕的小肌肉根本無法控制方向。

若想增加桿頭速度，就必須放鬆雙手和雙臂的肌肉。放鬆雙臂肌肉並減輕握桿力道，可使你輕鬆地瞄球，並使你完全轉動以最快和最穩健的速度揮桿。肌肉緊張會限制肩膀的轉動以及雙臂和雙手的揮動速度。

四、速度與節奏

　　為了打出更紮實、一致性更高的球，除了具備很好的平衡、正確地用力以外，良好的揮桿速度和節奏是不可缺少的非常重要的要素。很多業餘球手最常犯的錯誤是揮桿速度過快、揮桿節奏混亂，造成擊球失誤，一致性差。原因之一是他們認為一定要猛力揮桿才能把球打遠，原因之二是握桿和站姿等基本動作不正確。

　　揮桿速度是指揮桿時身體移動的速度。究竟怎樣的揮桿速度合適，一般說來，在你能完全控制身體和球桿的範圍內最快的揮桿速度，即是理想的揮桿速度。多次練習後，你就會慢慢找到適合自己的揮桿速度。

　　揮桿速度的快慢因人而異，但無論如何，揮桿的節奏即揮桿過程中各部分動作的時間比例應該保持一致，包括上桿、上桿頂點停留、開始下桿到擊球、從擊球點之後到收桿。正確的揮桿節奏是：不急不緩地上桿，上桿頂點短暫停留，平順地轉換至下桿平面，下桿時平穩地加速，然後在揮桿弧底使出力道。以這樣的節奏揮桿擊球，桿頭速度和力道一定在擊球一剎那達到最高點。以上的節奏無論使用那支球桿，從木桿到沙坑桿在全揮桿時都是一樣的。

　　下面以世界一流高爾夫球手「大白鯊」Norman 的揮桿節奏為例進行分析。他的揮桿過程總共用時 1.8 秒，其中 0.37 秒的時間是把球桿從瞄球位置舉到腰部高度，這是整個揮桿過程中最慢的部分，比下桿全過程還要慢，耗時占整個揮桿的五分之一，但桿頭只移動整個揮桿十分之一的距離。

他用了 0.70 秒到達上桿頂點位置，上桿時間大約占全部揮桿時間的一半。到達頂點後球桿停留了約 0.05 秒，從頂點到擊球他只用了 0.28 秒的時間。從擊球到收桿結束用去了剩餘時間，速度又明顯的慢了下來。

以上的例子說明了何以「大白鯊」Noman 把球控制那麼精準的原因。揮桿的節奏決定了你能否把桿頭以正確的角度和速度送到擊球點，精確地控制時間則使你擊球時手腕打直，並以最快速度通過擊球區。揮桿時不可用全力，最多只用八成力量，因為用盡全力揮桿根本無法控制球桿，破壞平衡與節奏，擊球失誤在所難免。

大家不妨試試用全力揮桿，我敢保證，這樣打出的球不是左曲就是右彎，甚至因為球桿失去控制，打出地滾球和高飛球。打不中球，用多大的力量也是白費。因此，切記不要用全力，控制好揮桿節奏，擊球準比遠更加重要。

第 3 章

擊球準備

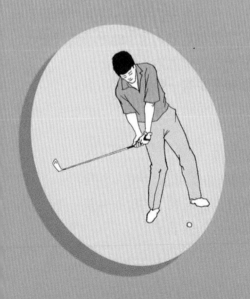

一、握　桿

如果說打好高爾夫球的先決條件在於基本功是否紮實，那麼，握桿就是最重要的基本功。可以說握桿的正確與否，決定了你今後有多大的進步。

我們與球桿惟一的連接部位就是手，在揮桿擊球時，來自身體的巨大力量就是通過手再傳到球桿和桿頭上的。握桿感覺不對很難打好球。如果握桿不正確，當你上桿到頂點時，球桿會失去控制，下桿擊球時無法將全身力量傳到桿頭上，擊出去的球沒有距離，方向也很難控制。

業餘選手百分之九十握桿不正確，因此，各位球手絕對不可忽視握桿。

握桿有三個原則：

第一、要掌握適當的力度

不可握得太緊，握桿太緊導致小臂肌肉緊張，擊球時無法發揮力量；如果太鬆，球桿會失去控制。理想的握桿力量就像握一隻小鳥，既不能使小鳥飛走也不能把小鳥捏死，想想我們平時用錘子打釘子的感覺就對了。

第二、球桿握好後雙手要有一體感

以舒服自然為原則，如果兩隻手力量不一或各自為政，球桿會失去控制。

第三、握桿強弱要適度

太強勢握桿會導致擊球時桿面向左關，把球扣向左邊；太弱勢握桿擊球時桿面會打開，擊出的球向右飛。所以，應根據你的揮桿特點選擇握桿的強弱。

一般握桿方法如下：

第一步：左手握桿法

將球桿斜過左手掌，通過左手掌肉墊和左手食指第一個關節（圖 17），收攏左手指輕輕握住球桿，拇指正對桿面，拇指比食指突出一個關節，拇指與食指形成的 V 字形對著右肩（圖 18）。

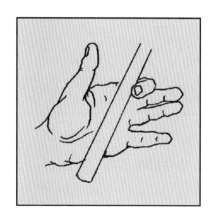

圖 17

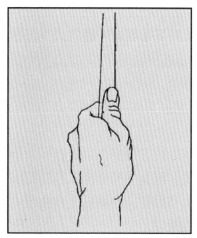

圖 18

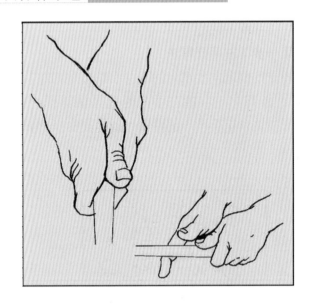

圖19

第二步：右手握桿法

　　右手主要用手指握桿，球桿應橫置於小指根部到食指第一個關節之間。右手拇指根部肉墊壓住左手拇指。右手拇指和食指形成一個問號（圖19）。

　　第三步：將雙手連成一體方式有三種

　　（1）十指握桿法。（2）互鎖握桿法。右手小指與左手食指交叉勾鎖在一起。適合手指小、手指短及力量小的女士。（3）重疊握桿法。右手小指卡在左手食指與中指之間（圖20）。

　　握桿完成以後，檢查右手拇指與食指的V字形的方向，如果指向右肩右側為強勢握桿，容易打出左曲球。如果指向左耳左側為弱勢握桿，容易打出右曲球。如果指向下巴到右肩之間為中性握桿。

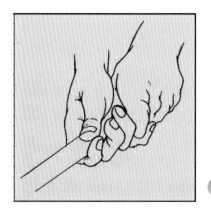

圖20

　　左手握桿的位置決定了擊球注重距離還是控制（或準確）。如果將握把置於手掌邊緣（即用手指握桿），這樣手腕會有更大的靈活性，增加桿頭速度和擊球距離，但是，準確性會相對降低。如果將握把置於手掌正中央，就可大幅限制手腕的活動，增加擊球的準確性和控制性，缺點是會降低桿頭速度。所以，理想的握法是將握把置於小指根部肉墊到食指第一個關節之間（圖21）。

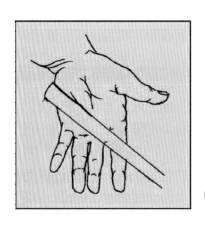

圖21

二、站　姿

如果你問，打好高爾夫球最重要的是什麼，我可以告訴你，最重要的就是先把基本功打好，這是學習以後知識的前提和基礎，這其中包括站姿和瞄球，它們與握桿一樣，一點都不能馬虎。有些人不重視站姿，他們經常站姿錯誤，導致揮桿時站不穩，怎麼能打好球呢？

正確站姿的作用是：

①在揮桿過程中提供良好的平衡，其中下半身的主要作用就是穩定地支撐，讓上半身平穩地旋轉。

②能使全身各部分協調用力，使每一部分的力量流暢自然地釋放出來。

首先講腳部站位。不同的球桿雙腳的寬度不同，使用 1 號木桿時雙腳內側的寬度應與肩同寬，桿子越短雙腳的寬度越窄。雙腳的距離一定要適當，太寬限制了身體的轉動，不利於力量的發揮，太窄穩定性降低。因此，對於追求距離的 1 號木桿的站位最寬，而短鐵桿主要目的是準確與控制，雙腳距離應當較窄。無論使用哪號球桿，右腳應與目標線垂直或微開，左腳尖向外打開 20～30 度（圖 22）。

右腳尖向外打開的度數因人而異，它決定了你臀部轉動的幅度，打開越大，上桿的幅度越大，利於上桿但容易失去控制。同樣，左腳尖打開的度數決定了臀部收桿時轉動的幅度。

上身自臀部向前彎，背部自然挺直。正確的站姿應該是膝蓋的垂直線通過腳掌，肩膀位於腳尖的正上方，身體重量

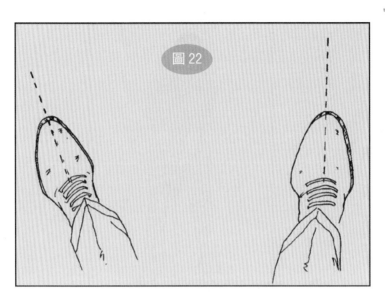

圖22

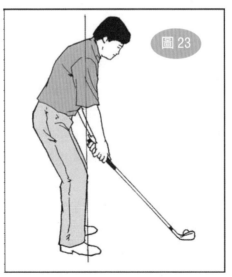

圖23

平均分配在兩腳，身體重心通過兩腳掌的連線（圖23、
24）。

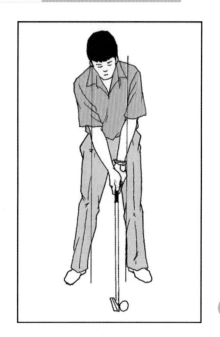

圖 24

　　揮桿過程中下肢最重要的作用就是支撐，因此，必須穩定。而脊椎充當旋轉軸的作用，所以，球桿越長站姿應越直，反之球桿越短站姿越低，惟有如此，揮桿時桿頭才能在正確的平面和軌道上運行。業餘球手的通病為腿部打直或彎曲太多，這樣會導致身體嚴重的不平衡，站不穩當然很難有流暢的揮桿。

　　雙臂伸直自然下垂，左、右手肘分別指向左、右臀部兩側，左臂伸直右臂微屈。兩手臂靠緊（但不能僵硬）像一個整體一起動作（圖25）。

　　這裡必須強調，揮桿時雙臂一定要有一隻保持伸直，因為手臂伸直才能使揮桿的弧度大，弧線越大擊球越遠。上桿的時候左手臂伸直，下桿擊球時也保持左臂伸直，在擊中球

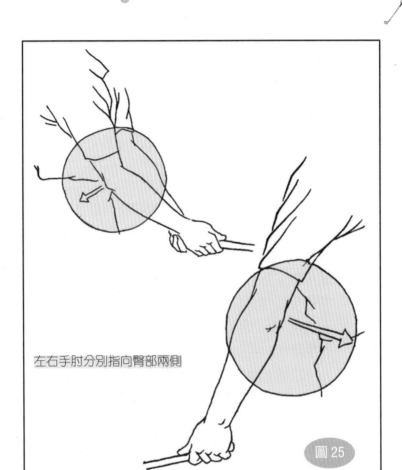

左右手肘分別指向臀部兩側

圖25

並送完球後雙臂同時伸直。過了這個位置，左臂彎曲，右臂伸直，直到收桿為止。在揮桿過程中，只有這樣的手臂動作才能保證球桿劃出的圓弧大小一樣，增加了擊球的一致性和準確性。如果上桿或下桿擊球時左臂彎曲，每次揮桿的弧線大小不同，擊球的準確性會大大降低。同時圓弧變小，下桿時桿頭速度慢，當然球飛不遠。

姿勢站好以後，要保持雙肩和雙臂自然放鬆。很多業餘球手瞄球時雙肩夾緊、手臂僵硬，這樣揮桿時很容易緊張，下揮擊球以手臂為主，身體的力發不出來，球桿在錯誤的揮桿平面上運行，結果擊球失誤增加。

三、瞄　球

以正確的姿勢瞄球是揮桿動作中最重要的一環。因為這決定你會打出什麼樣的球，除非你想打左曲或右曲球，否則瞄球時身體一定要與目標線平行。打球前先確定目標，先讓球桿面正對目標，然後調整站姿，使雙腳尖連線、兩膝蓋連線和雙肩連線與目標線平行（圖26）。如果你想打右曲球可採用 open 站姿，即以上三條線瞄向目標線左側，反之打左曲球瞄向目標線右側。

由於不同的球桿在擊球時以不同的角度觸球──如短鐵桿和中鐵桿是當球桿向下運行時擊中球，長鐵桿和球道木桿在揮桿圓弧與地面平行時觸球，而1號木桿是在揮桿弧線過了最低點向上運行時擊球──所以，使用不同球桿瞄球時球的位置應有所不同，一般說來，使用1號木桿時球與左腳跟對齊，球桿越短球位越靠右，球桿與身體也越近。其中挖起桿最右，大概位於雙腳中線位置（圖27）。

瞄球時左手臂應與球桿保持一條直線，短桿瞄球時手的位置在球的前方，這樣才能以下切式擊球，創造更多後旋，球上果嶺時更容易停住。對1號木桿重心稍微偏向右腿，中短鐵桿雙腳平均用力。從後面看脊椎軸稍向右傾斜。從四個方向看，正確的站姿見（圖28、29）。

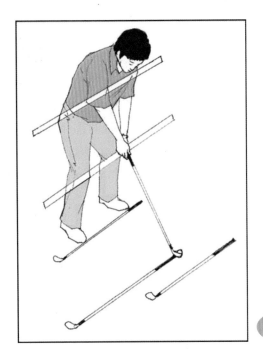

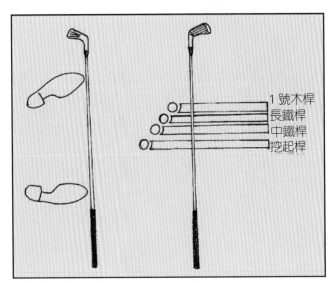

圖 26

1 號木桿
長鐵桿
中鐵桿
挖起桿

圖 27

第3章 擊球準備

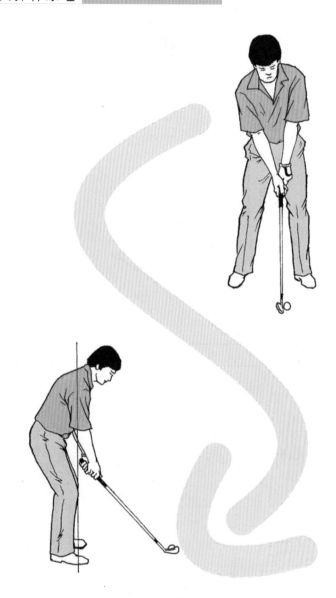

圖 28

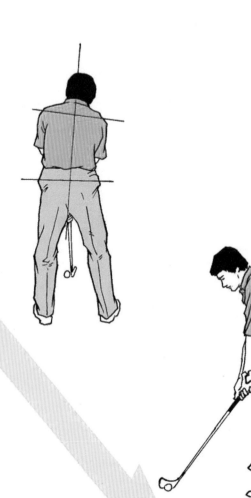

圖 29

這一章的基本動作看起來簡單，也常常被忽略，但它們的重要性絕對比其他章節來得重要。曾獲得 6 次四大賽冠軍的尼克・佛度（Nick faldo），花在握桿、站姿和瞄球等準備動作上的時間比其他動作都要多。以後你會慢慢知道花在這上面的時間一點都不白費，這些基本功打好以後，你的球技進步會比你想像的快得多。

很多球手包括職業球手打了幾年高爾夫球，整天絞盡腦汁尋找提高球技的良方，等他們發現所謂的秘訣都不靈而走了一大段彎路時，才發現其問題就出在基本動作上。基本動作不正確，連帶其他動作也不正確。但要想改正談何容易，恐怕要花費幾倍的力量才能辦到。

總之，你的基本動作正確與否，完全決定了你以後的球技能否有較大提升，基本功不紮實再苦練也是白費功夫。

揮桿分解動作

第

4

章

這一章主要講揮桿過程中不同位置的動作要點，選擇11個重要的位置進行分析，同時說明怎樣從一個動作過渡到另一個動作。大家可模仿這些位置再按正確的方式連接起來。經過一段時間的勤學苦練，你一定能塑造自己完美的揮桿動作。

一、上揮分解動作

如果把從瞄球開始到上揮頂點動作進行分析，可劃分5個重要位置。

位置1 瞄 球（圖30）

在上一章已講過站姿與瞄球，但這一項基本動作太重要了，所以有必要再強調一次。

【參考要點】

（1）站好後，膝蓋位於腳掌正上方，肩膀最前端與腳尖在一條垂直線上。

（2）雙腳平均用力，重心通過兩腳掌的連線。

（3）雙腳、雙膝、雙肩、雙眼與目標線平行。

（4）各部位要放鬆，但要保持一定的彈性和張力。

在圖形中有一條與球桿平行通過身體的直線，這是初始揮桿面，這是揮桿過程中很重要的參考線。

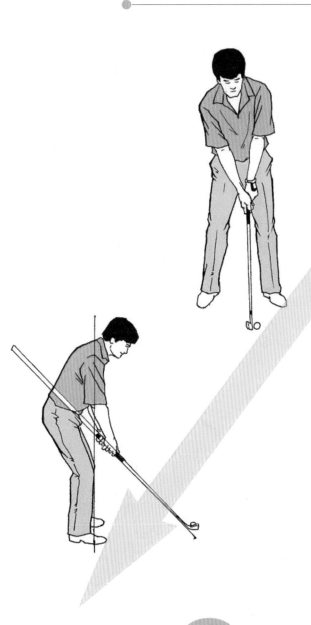

第4章 揮桿分解動作

圖30

位置 2　起　桿（圖 31）

　　如果球位於時鐘 6 點位置，那麼，桿頭到達 8 點位置。在此位置手腕角度與瞄球時相同，臀部保持不動。握把末端指向肚臍。

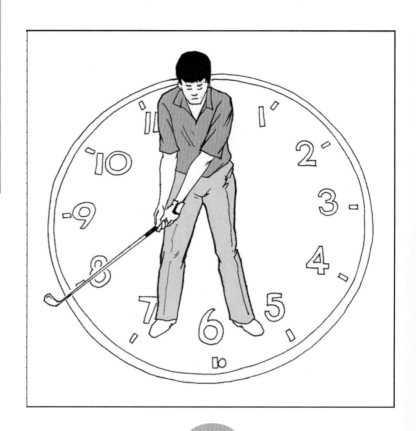

圖 32

從瞄球到此位置肩、手臂、手、球桿一起移動，雙臂與雙肩形成的三角形保持不變（圖32）。

不可轉動手腕，或因身體重心右移導致桿頭沿目標線後移。

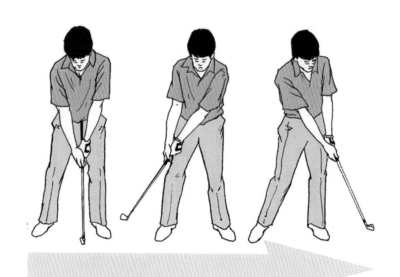

圖 32

位置3　（圖33）

球桿指向9點鐘位置，桿身與地面平行並與目標線平行，手腕微屈、右手肘彎曲，在肩膀的帶動下臀部轉動很小。

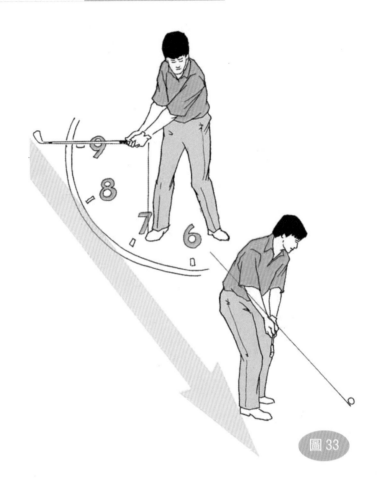

圖33

【參考要點】

（1）握把末端鉛垂線通過右腳尖外側。

（2）桿身位於兩腳尖的連線的正上方，並與地面平行。桿身位於初始平面內。

（3）桿頭指向天空。

位置4　手腕設定（圖34、35）

左手臂與地面平行，手腕完全彎曲，握把末端指向目標線的延長線。此位置非常重要，如果正確無誤上桿就會很容易。從位置三到位置四，揮桿平面變陡，手臂和肩的動作帶動身體旋轉。

【參考要點】

（1）肩膀轉動約75度。

（2）手腕完全彎曲。

（3）桿身的平面比瞄球時的初始平面更陡。

（4）桿面與左前臂平行。

【易犯的錯誤】

①身體旋轉與手臂動作不同步，身體完全旋轉。

②右臂離開身體太遠。

③平面太平或太陡。

第4章 揮桿分解動作

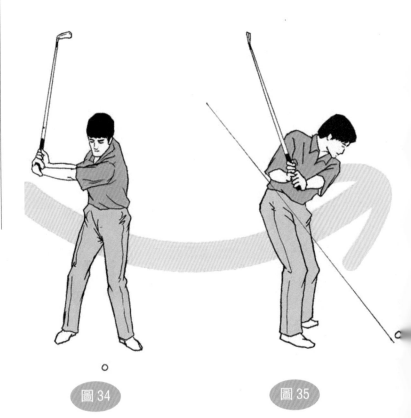

圖 34

圖 35

位置 5　上桿頂點（圖 36）

　　此位置非常重要，因為它的正確與否決定了你下桿的品質，最後影響擊球。

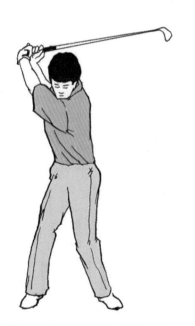

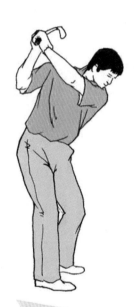

圖 36

【參考要點】

（1）雙腿。身體重量移到右腳內側，左腳不要離開地面。保持右腿角度與瞄球時相同。

（2）臀部和肩膀。此時臀部轉動約45度，肩膀完全轉動（約90度），背部正對目標。整個身體像上緊的發條或像拉滿的弓，背部肌肉繃得很緊。

（3）雙臂。左臂伸直跨過胸前，右手肘貼近體側，右前臂與脊椎軸平行。

（4）雙手。右手位於球桿下方，左腕背面保持平直。左臂與球桿的角度大約是直角。

（5）球桿位於右肩末端正上方，對於長桿，桿身應水平地面並與目標線平行。桿面與左臂平行。

【易犯的錯誤】

①右手肘角度小於90度，導致揮桿半徑變小。

②左手臂離開胸部太遠，左手肘抬得過高，揮桿平面過陡（圖37）。

③左手腕背向後彎曲，桿頭指向天空；左手腕背向前彎曲，桿面開放（圖38）。

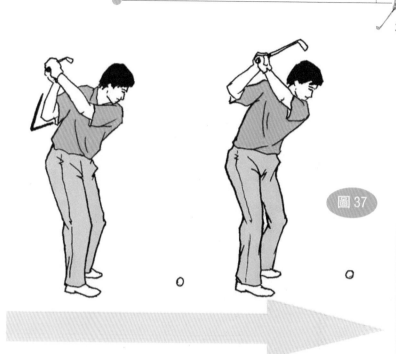

圖 37

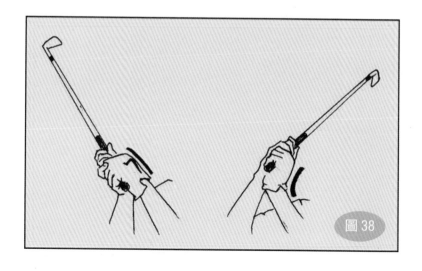

圖 38

二、下桿與擊球分解動作

位置 6　下桿第一個動作（圖 39）

　　從下桿至完成擊球，可劃分為 4 個重要位置（6～9）。此處為上桿到下桿方向的轉變，是非常重要的動作要點，也是最容易出錯的地方。

【參考要點】

　　（1）下桿一定要以臀部開始，臀部首先向左移動，頭部保持原位。此時左臀、左肩和左臂保持繃緊。

　　（2）臀部主動往回轉，手臂和手保持被動，手腕角度與上桿頂點時相同。右肘角度不變。

　　（3）由於臀部向左移使右肩降低。右手肘向下和向內拉，雙臂向下降。以使下桿平面降低，便於球桿自目標線內側下桿擊球。

　　（4）繼續降低揮桿平面，此時的球桿面應在初始球桿面上方並與之平行。握把末端指向目標線在球後方的延長線。

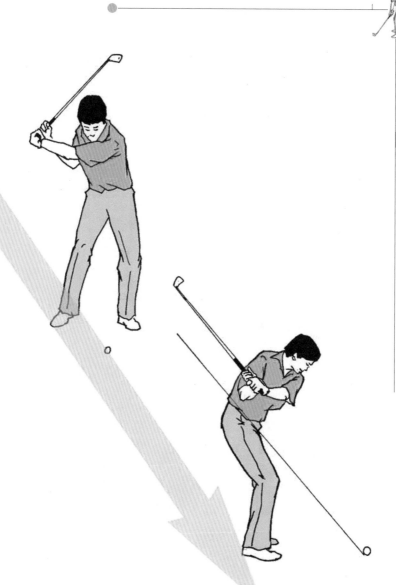

第 4 章　揮桿分解動作

圖 39

位置 7　下桿第二個動作（進入擊球區）（圖 40）

這一位置與上桿位置 3 幾乎對稱，從這一位置開始進入擊球區。此時桿頭到最後釋放階段。

【參考要點】

（1）左臀不再側移，而是繞身體向後轉。因為大部分身體重量仍在右側，所以右腳並未抬起。

（2）雙臂揮離右肩。右肘剛好位於右臀位置，又不會太靠近身體。

（3）手腕與球桿成直角，此時手腕已到最後釋放階段，使桿頭以最大速度到達擊球位置。

（4）球桿與地面平行，且與目標線平行，桿頭趾部指向天空。

【易犯的錯誤】

（1）球桿過分由內向外接近球（產生左曲球或右推球）。或者球桿過分由外向內擊球（產生右曲球或左拉球）。

（2）過早釋放手腕，導致擊球時雙手落後球桿，桿面關閉。（圖 41）

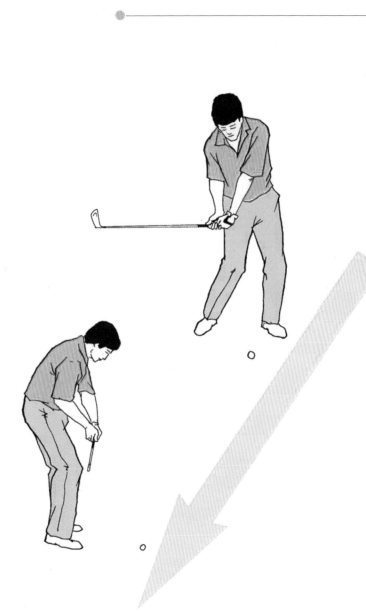

圖 40

第4章　揮桿分解動作

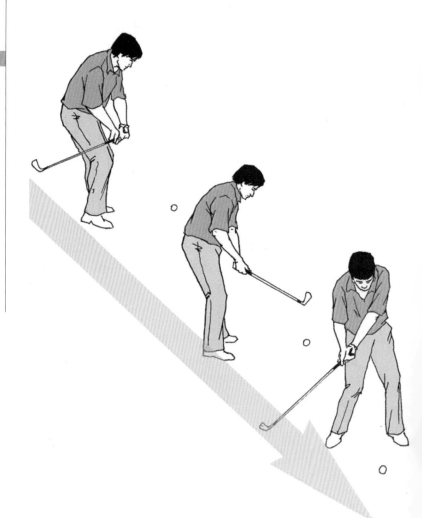

圖 41

位置 8　擊球（圖 42、43）

　　桿頭在此位置擊球，球桿打擊面與球接觸的時間不超過千分之一秒，在球飛離桿面這一瞬間，球的飛行結果就已經決定了。除了風和地形等外界因素外，你再也無法控制它。怎樣把這擊球瞬間控制得精確無比呢？或者說怎樣才能使桿頭準確無誤地回到瞄球位置呢？當然是你揮桿動作的自然結果。換句話說，如果說你上桿和下桿動作正確、節奏良好、全身協調用力，那麼，你當然會獲得漂亮的一擊。

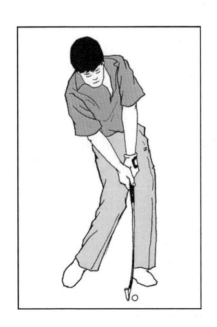

圖 42

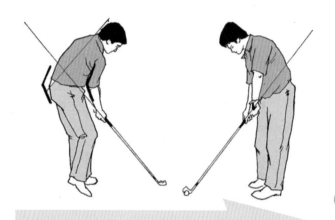

圖 43

【參考要點】

（1）在擊球位置球桿速度達到最快，桿頭的打擊力達到最大。

（2）左手臂與球桿成一條直線，手的位置在桿頭前面，左手腕背平直。右手臂和右手腕略彎曲，幾乎與瞄球時相同，以便保持桿面方正。

（3）脊椎角度與瞄球標時相同，頭留在球後方。雙肩比瞄球時略微開放。臀部開放約 45 度。

（4）左腿有一點彎，但穩定支撐並產生抗力。右膝彎曲向內指不超過雙腳尖的連線，右腳跟因身體轉動被動地抬起。

【易犯的錯誤】

（1）脊椎角度與瞄球時不一致，頭部上下起浮，會出現 Top shot 或 Fat shot。

（2）下肢向左移動太多，導致頭部落在後方太遠。

（3）因過早釋放桿頭導致左手腕彎曲，桿頭超過雙手，造成桿面左關。

（4）身體轉動過快，手腕末及時打開，桿頭落後雙手導致桿面開放。（圖44）

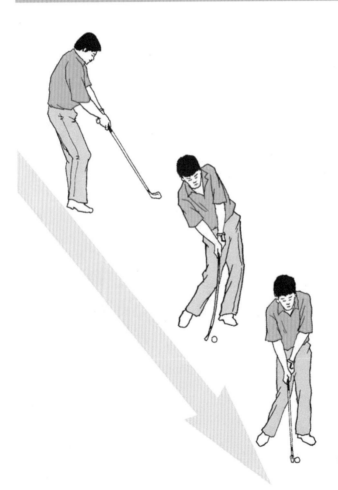

圖44

位置 9　完成擊球（圖 45）

　　球桿到此位置基本與起桿位置 1 動作對稱，球桿指向 4 點鐘，它是良好擊球的自然結果。整個身體一起轉動，由身體帶動手臂和手釋放桿頭，並控制桿面角度使其方正，手和手臂不能主動用力控制球桿。這裡要特別強調沒有扣手腕動作，桿頭回到目標線內側。

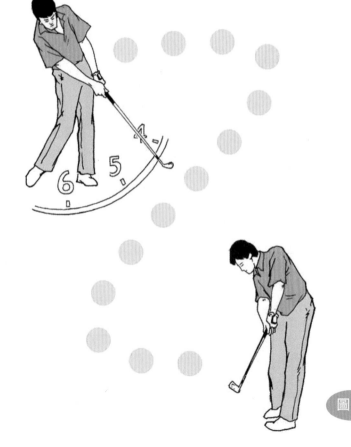

圖 45

【參考要點】

（1）雙臂伸直，桿頭從目標線內側接近球，左手臂與球桿繼續保持一條直線，保持右手腕角度。右肘靠近體側。

（2）身體繼續旋轉，左臀向後轉動，頭部保留在擊球時的位置。

（3）左腿伸直，重心移到左腳跟。

【易犯的錯誤】

①身體過分側移，將頭部拉向左邊。

②用手腕煽動球桿，右手臂在左手臂上面，造成桿面左關。（圖46）

圖46

三、收桿分解動作

位置 10　（圖 47）

此桿可劃分為 2 個重要位置（10～11）。右手臂伸直與地面平行，因為離心力的作用，將手臂帶向左邊，且手腕未完全彎曲。

【參考要點】

（1）身體向後旋轉，非向左移動，身體重心向腳跟移動，左腿伸直支撐身體大部分重量，身體幾乎正對目標。右腿和右腳向左側拉動，但要有一定抗力。

（2）右手臂伸直，左肘向內彎曲。球桿與初始揮桿面平行並在其上方。

【易犯的錯誤】

（1）重心仍留在身體右側，導致左曲球。

（2）過度伸直手臂朝向目標。（圖 48）

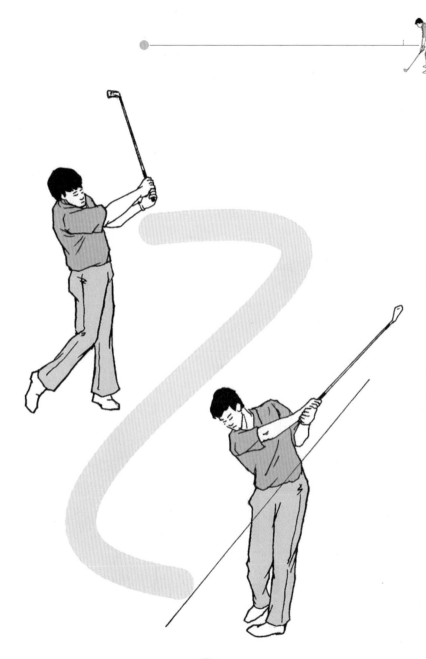

第 4 章　揮桿分解動作

圖 47

第
4
章

揮桿分解動作

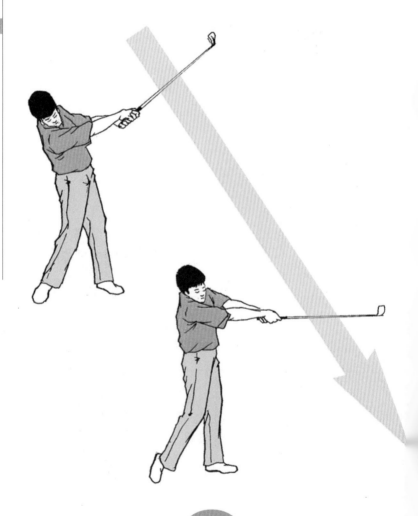

圖 48

位置 11　完成收桿（圖 49）

收桿是你下桿動作的自然結果，收桿的關鍵是要具有良好的平衡，從你的收桿姿勢就可判斷你揮桿是否正確，進而斷定擊球的品質。檢查收桿正確與否，就是看你能否保持收桿位置停留幾秒鐘。

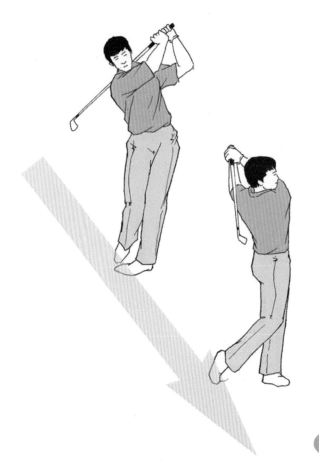

圖 49

【參考要點】

（1）左腿伸直，重心落在左腳跟，左腳尖略微離地。右腳尖著地，右腳幾乎垂直地面。

（2）皮帶扣正對目標，右肩比身體其他部分更接近目標。

（3）雙肘的距離與上桿頂點位置相差不多，左肘向內彎成直角支撐球桿，右手臂橫挎胸前。

（4）球桿斜挎過後背，桿頭指向地面。

第
實用練球法
5
章

也許打高爾夫球是世界上最難的運動，因為它要求球手不但具備體力、協調能力、毅力，而且還要有出色的控制能力。

高爾夫運動與其他運動最大的不同之處就在於它需要高度的準確性，試想就那麼一小塊桿頭打擊面，每次要擊中直徑不到 2 英寸的小白球多麼不容易。因此，在我們上桿、下桿、擊球等一系列的大幅度揮桿過程中有些細微的偏差都會導致擊球失誤。

打好高爾夫球的先決條件就是要深刻領會高爾夫揮桿原理，把正確的揮桿和擊球概念牢記在心。除此之外就是反覆練習，把正確的動作養成習慣，培養成正確的感覺，依照本能達到完美揮桿。

以下的輔助練習，能幫助你體會和理解高爾夫的揮桿要領。只要你勤加練習、用心體會，那麼，你的球技一定會進步神速。

一、擊球準備練習

1. 以雙手握錘打釘子的感覺體驗正確的握桿力道

大多數業餘球手甚至部分職業選手握桿方法不正確，他們練了幾年的球，老是打不好。看了很多高爾夫書籍，也不知問題出在哪裡，最後他們終於發現是最基本的握桿出了問題。初學者最大的毛病是握桿太緊，握桿太緊會導致手臂和雙肩緊張，造成揮桿時手臂過分主動，這是擊球失誤和擊球不遠的主要原因。

以下練習是教你正確的握桿力道，拿一個錘子，把釘子釘在木板上。你會發現，錘子的力量可以流暢地從手臂中傳出，你既不會握太緊造成手臂僵硬，也不會握得太鬆使錘子從手中脫出。如果你以這樣的力量和感覺握桿，就是正確的握桿法。

2. 正確的站姿

如果把身體各部分的作用進行分析，可以說上身的作用是旋轉，下肢的主要作用是為旋轉提供支撐，下肢支撐的穩定性決定了你揮桿過程中的良好平衡。要點是雙腳平均用力，重心通過雙腳腳掌。

可用以下方法檢查。以正確姿勢站好，找一個同伴，讓他從前面和後面推你，如果輕易推倒，說明重心太靠腳跟或腳尖，需要調整把重心放在腳掌上。

3. 用球桿檢查站姿

正確的站姿包括雙腳的寬度、背部打直以及膝蓋和臀部彎曲的角度。究竟膝蓋和臀部彎曲多少度合適，很難有一個準確的度數，因為身高不同，使用的球桿不同，這個角度隨之變化，但有一個簡單方法可檢驗：

做好瞄球準備姿勢，讓同伴拿一支球桿分別從膝蓋和右肩最前端往下垂，如果它們分別與腳掌和腳尖對齊，表明你的站姿角度正確、重心穩定、平衡良好（圖50）。

4. 地上擺三支球桿練習正確瞄球

為了檢查瞄球、球位和身體位置是否正確，便於找出揮

第5章

實用練球法

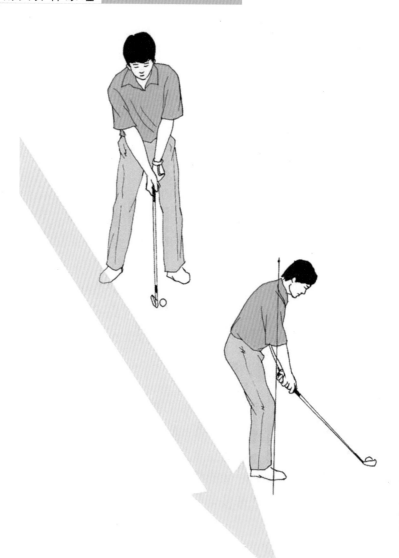

圖 50

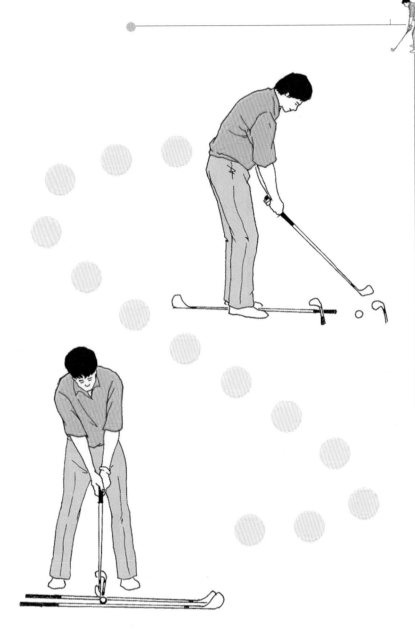

圖 51

桿缺點和矯正方法，可在地上放置三支球桿，球的外側放一支與目標線平行；在兩腳之前與第一支球桿平行；在左腳跟內側球的位置與前面兩支桿垂直放第三支桿（圖51），這樣可很容易檢查兩腳尖、兩膝和雙肩的連線是否與第一支球桿平行，球位是否正確。

二、轉身與平衡練習

5. 保持頭部穩定練習

　　保持頭部穩定是紮實擊球的前提，上桿轉身允許頭部少許的側移，但決不可上下起浮。

　　方法很簡單，找個同伴站在你的對面，並把球桿的末端放在帽緣上，正常的揮桿擊球就可檢查你的頭部移動情況。也可讓同伴用手捏著握把垂下球桿與你的鼻梁平行，檢查頭部側移。上桿時頭部可以適當的向右側移，但是限於半個頭幅度（圖52）。如果頭部向左側移，說明你的重心逆轉，會擊出很多壞球（圖53）。

圖52

圖 53

6. 頂牆練習固定頭部

頭部移動幅度過大是導致擊球失誤的主要原因，因為揮桿的軸心（脊椎軸）也會隨你的頭部左右擺動和上下晃動。下面練習可使你頭部盡量固定不動。

面對牆站立，做出正常的瞄球姿勢，找一個座墊用頭頂在牆上。手不拿球桿做正常揮桿動作，以脊椎為軸心轉動身體（圖 54）。反覆練習擊球的穩定性會大大提高。

7. 肩上放一支球桿練習轉身

正確的轉身動作，是打好高爾夫的基本保證。因為高爾夫揮桿的本質就是大肌肉帶動小肌肉，大肌肉就是我們的雙腿和軀幹，它是我們擊球動力的源泉。

下面的練習可使你體會身體完全後轉和前轉的感覺，使你平穩流暢地圍繞中心軸揮桿。

做出正確的瞄球姿勢，雙手握住一支球桿兩端，並把它架在頸後，上桿時感覺繞著右側軸心轉動，下桿時繞著左側軸心轉動（圖55）。

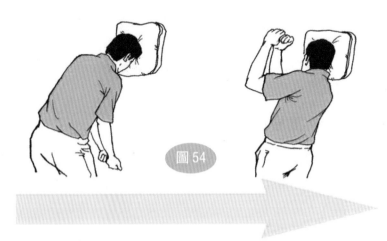

圖 54

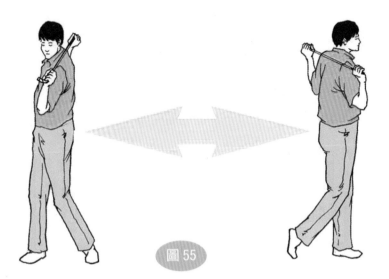

圖 55

8. 重心轉移練習

在臀部兩側各插一支球桿，球桿和身體之間保留 3 公分距離。上桿頂點時，身體和重心應位於右腳內側，而右膝幾乎碰到右側球桿，這可使左臀部引導下桿動作，球桿也會自目標線內下桿擊球。收桿時左側臀部幾乎與左側球桿接觸。

反覆練習可使你體會正確的重心轉移以及臀部的側向旋轉動作。

9. 雙腳併攏練習

這個練習可同時改正球友很多缺點。首先可培養良好的平衡感，促使雙臂自由揮桿，防止身體揮桿時的側向擺動。其次，這個練習可改善揮桿節奏，矯正你揮桿過快的習慣。練習時不需用全力，只求紮實擊球，不用在意擊球距離。

10. 揮桿想像練習

很多球手太多揮桿概念，把高爾夫想像得非常複雜，以致於無所適從的地步。

其實高爾夫揮桿並不複雜，只要掌握關鍵的幾條，想法越簡單越好。以下練習可簡化揮桿概念，幫你正確理解揮桿過程中的動作要領。

想像你下肢在一個木桶內，揮桿時身體只能在桶內旋轉，上桿時右側碰到桶壁，下桿時左側接觸桶壁。而你的桿頭則沿著想像中的輪子上下揮動。

三、用力與節奏練習

11. 模仿棒球揮棒動作練習用力

本質上講，高爾夫的用力與我們熟悉的投擲運動並無兩樣。它們的用力都是相同的，即扭身、擺臂和釋放手腕三者有機協調的結合。這幾個環節的次序絕對不能顛倒或者去掉其中一項，否則你的力量無法發揮出最佳效果。

與高爾夫最相似的動作就是棒球的揮棒動作，拿一支球棒（如果沒有拿一支球桿）做揮棒動作，儘可能加速至最快。反覆練習，你會慢慢體會到高爾夫的用力技巧。

12. 練習正確的用力次序

上桿到達頂點時，肩膀與臀部之間像繃緊的彈簧，感覺像拉滿的弓一樣，隨時準備突然釋放。下桿時臀部先啟動，保持手臂和手被動，右手肘貼近身體，雙手和球桿從頂點順勢向下運行，以降低揮桿平面。

正確的次序是臀、肩、臂、手依次用力使下桿的速度逐倍放大，最後在擊球時桿頭速度最大。

很多業餘球手往往不是這樣，他們在上桿頂點時手臂和手主動用力啟動下桿，導致揮桿平面過陡，擊球失誤。

下面的練習幫助你體會正確地用力。找一個同伴站在右側，面對目標，上桿至球桿與目標線平行時停住。讓同伴抓住桿頭，做下桿擊球動作，試圖把球桿從同伴的手中抽出。這時你的臀部和雙腿朝目標方向移動，右臂會自動貼近身體

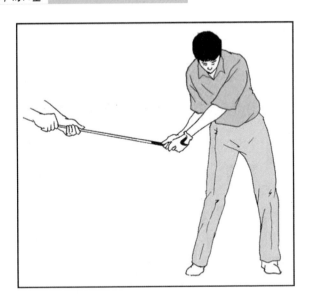

圖56

（圖56）。多次練習即可學會用身體的力量下桿擊球。

以上練習重複幾次以後，讓同伴在你上桿頂點時握住球桿。下桿時注意先側向轉動臀部，這時你身體左側肌肉會有繃緊之感，這說明你用左臂拉動球桿，而不是身體右側推動球桿。

13. 砍樹動作練習

正確理解高爾夫的用力技巧並掌握用力方法是學好高爾夫的關鍵。要想做到這一點，就要多聯想日常生活中與打高爾夫球相似的動作，勤加練習後你會逐步抓住打高爾夫球的要領和精髓。仔細分析一下，揮桿擊球與砍樹的動作非常相

近。首先，砍樹時要讓斧子準確地砍到指定位置。打高爾夫球也是一樣，要求你控制很精準，以桿面中心擊球，這要求你身體具有穩定性、平衡良好；其次，要想把力量集中在斧頭上，你的手臂和手一定要放鬆，旋轉身體，以身體大肌肉的力量來帶動手臂和手部的小肌肉揮動斧頭。

右手扔球練習也是很好的練習方法。以正常的姿勢瞄球，左手扶住球桿握把末端，與身體保持一定距離。右手拿球從球桿下面扔出，儘可能地甩得遠一點，你會發現必須充分使用身體的力量，並且保持手臂和手腕適當放鬆才能將球扔遠。

14. 扔重物練習

以正常的瞄球姿勢，用雙手托住一個較重的物體，例如一塊石頭，把這塊石頭拋向正前方 10 公尺遠的地方（圖57）。實際練習幾次後，你會發現轉身的重要性。在你預備把重物向後拉的時候，重心要往右移，身體往回轉時身體重量向左側過度。你只有充分使用身體大肌肉的力量才能成功地把重物拋向目標，當然整個過程維持身體平衡是非常重要的。

這個練習使你懂得揮桿擊球時，不但用雙手和雙臂的力量，更重要的是靠身體轉動，同時還要把它們協調起來才能流暢地揮桿。

15. 閉眼揮桿練習體驗感覺和速度

揮桿速度過快、沒有節奏感是許多球手最常犯的錯誤之一。如果你存在這方面問題，以下練習可幫助你找回失去的

第
5
章

實用練球法

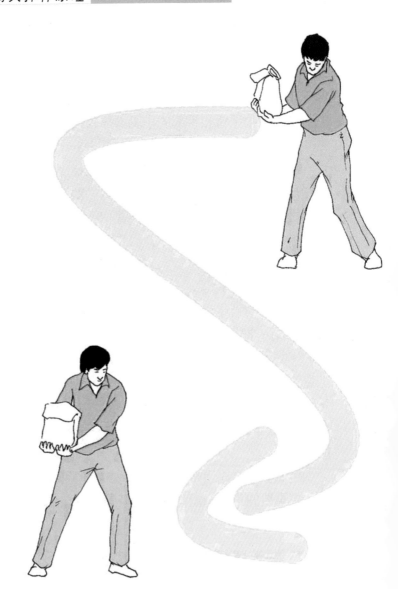

圖57

揮桿節奏和揮桿感覺。

依正常的瞄球姿勢使用短鐵桿練習打幾個球進行熱身，然後把球放在 Tee 上，閉上眼睛先空揮幾次再正常擊球。揮桿時集中注意力使雙手、雙臂、肩膀、臀部等身體各部位按次序協調用力。多次練習後你會吃驚地發現，你的節奏感和協調能力都將增強，當然擊球的穩定性也會提高。

16. 用右手揮桿練習速度與節奏

將球放在 Tee 上，只用右手握住一支七號鐵桿，以平常的姿勢瞄球。緩緩地四分之三上桿，然後利用桿頭自身的力量平順下桿擊球。不計較距離，只求把球擊中和桿面回正。利用下桿的動力完成收桿動作。

多次練習後，你會發現為了紮實擊球、控制球桿的移動，你必須放慢揮桿速度，隨著桿頭自身的動力下桿擊球和收桿。如果節奏太快或由頂點用力擊球，你就無法平順揮桿，也很難紮實擊球。

四、上桿練習

17. 練習正確的起桿動作

為了掌握正確的揮桿速度和節奏，起桿的速度是整個揮桿的關鍵。多數球手打不好球的原因在於起桿過快或有匆忙之感，實際上起桿是整個揮桿過程中最慢的部分。以下練習對你有所幫助。

提一桶水往後揮，不讓水溢出來，如果你有起桿過快的毛病，那麼水一定會濺出很多，這一桿擊球失誤在所難免。反覆練習直到水不會溢出為止，你的揮桿頻率和節奏一定大為改觀。

18. 起桿練習

正確的起桿動作是身體各部位同時展開，這可確立上桿的節奏感，防止揮桿過快。為避免上桿時身體某一個部位（雙肩、雙臂、雙手等）過分主動，試做以下練習。

做正常的瞄球動作，把握把末端頂住胸部中央，雙手握住球桿中部。試著讓球桿、雙肩、雙臂同時開始上桿動作，保持雙肩和雙臂構成的三角形不變。上桿只需到達臂部高度即可（圖 58）。這個練習可幫助你起桿時球桿桿面和身體的角度不變，防止上桿初期轉動手腕。

19. 揮桿平面練習

找一個朋友拿一支球桿站在你的右側，當你做好擊球準

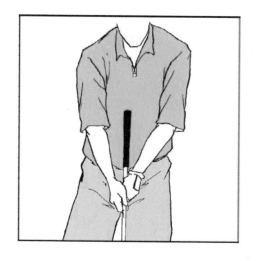

圖 58

備姿勢後，讓他把球桿置於面前並與你的桿身重疊。你的上桿平面盡量與這支球桿平行或稍陡。如果環繞的動作過多，上桿平面過平會導致嚴重的擊球失誤（圖 59）。

20. 上桿頂點練習

上桿頂點的球桿位置可檢查你上揮過程正確與否，並影響你下桿擊球的質量。方法是，當你上桿頂點時停住，讓你的朋友握住球桿兩端保持不動。然後你放開球桿檢查一下球桿位置狀態，如果球桿與目標線平行，並在你右肩末端的正上方表示球桿位置正確。同時，也要檢查一下桿面狀態，如果桿面朝天，表示過於關閉，會打出左曲球；如果桿面與地面垂直，即桿頭趾部指向地面，表示桿面處於打開狀態，球會朝右飛。理想的狀態是桿面與左臂平行。

第
5
章
實用練球法

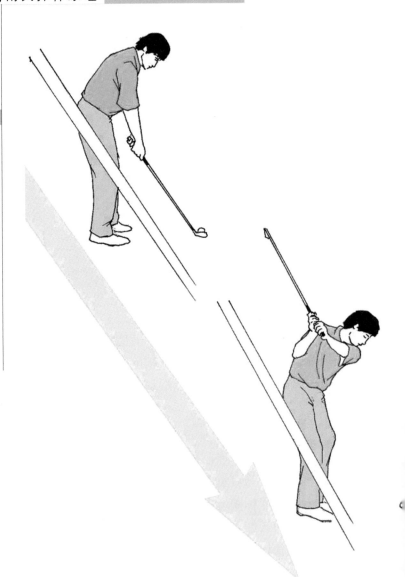

圖 59

21. 上半身完全轉動練習

凡是高爾夫好手都有一個共同特點，那就是上半身完全轉動，雙肩與臀部像繃緊的彈簧一樣積蓄十足的力道，這是下桿擊球的原動力。檢查的方法是，當你上桿頂點時左肩應轉到下巴之下，此時你的背部應正對目標。這表明你上半身已完全轉動。

如果你未完全轉動上身，你會過度使用雙臂和雙手啟動下桿，導致自目標線外拋桿擊球。

22. 延遲轉動肩膀練習

大多數高差點球手最容易出現的毛病是，下桿時雙手與雙臂主動用力，過早回轉肩膀，造成桿頭自目標線外下桿擊球，結果打出左飛球或右曲球。

正確的下桿次序是臀部先啟動，然後轉動肩膀，接著揮動手臂。以下練習幫助你延遲回轉肩膀，使你自目標線下桿擊球。

背對牆面而立，臀部與牆接觸，正常上桿，在上桿頂點處停住，並讓桿頭觸碰牆面。臀部啟動下桿，開始桿頭不可離開牆面，待雙手到達腰部高度時，桿頭才離開牆面，向下揮動擊球（圖60）。

23. 揮桿與轉身的協調練習

如果你在上桿和下桿時，手臂揮動速度過快，而身體轉動太慢，那麼，你會打出嚴重的左曲球。如果你揮桿的速度太慢，身體轉動的速度過快，你會打出右曲球。解決的方法是，使手臂的揮動速度和身體的轉動速度相互配合。下面練習可幫助你揮桿與轉身協調一致。

在球 Tee 上同時放五個球，用五號鐵桿全揮桿，第一個球打 75 碼，第二個球打 100 碼，第三個球打 125 碼，第四個球打 150 碼，第五個球盡全力打出。

由於打第一個球時速度要非常慢，打第二球到第五球速

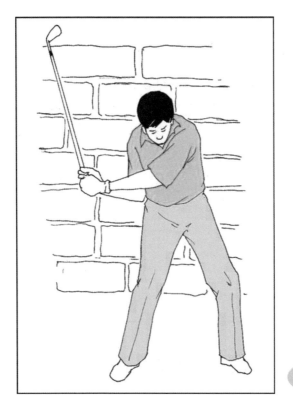

圖 60

度逐漸加快，所以，這個練習會使你敏銳地感覺到在不同的揮桿速度下應如何配合手臂的揮動和身體的轉動。

24. 加強左側肌肉練習

在下桿擊球時，你的左側肌肉扮演著重要角色，因為正確的下桿次序是左臀拉動左肩，然後左肩帶動左臂，再帶動球桿擊球。

用左手握一支七號鐵桿，擊打放在 Tee 上的球。儘可能完成上桿動作，揮桿速度要慢，以臀部啟動下桿，並做出完

成的收桿動作。多次練習可強化身體左側的肌肉，使它們揮桿時更加協調有力。

25. 擊球時左腕打直練習

為了使桿面在擊球時回正，桿頭沿正確的軌跡運行，在擊球時左腕一定要打直，並且球桿與左手臂成一條直線。這是打出直球的必要條件。

找一棵樹，用一支鐵桿輕輕擊打，模仿擊球動作，並在接觸時停止。檢查一下此刻的動作，如果左腕打直，左手背與左小臂成一直線，肩膀與目標線平行，表示動作正確（圖61）。

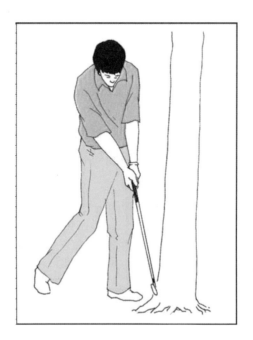

圖61

26. 擊球姿勢練習

每個高球好手的揮桿動作不可能完全相同，但他們在擊球的一刻都是一樣的。根據擊球原理，要想打出直球，擊球時桿面必須保持方正，桿頭沿目標線運行，擊中甜蜜點。要想做到這些，你必須在擊球時做到：

①雙手在球前面（比球更接近目標），左手腕向目標弓起。

②左手臂與球桿成一條直線，右手臂貼近身體。

③肩膀略微朝向目標左側，臂部打開約 45 度。

下面練習幫助你達到上述目的。

找一個舊輪胎和一支舊鐵桿。做好瞄球姿勢，讓輪胎邊緣恰好位於置球的位置。做正常的揮桿動作，不要太用力，打到輪胎時停止。檢查擊球姿勢是否正確，如果不符合上面所講的要點，做出相應的調整。多次練習你的擊球動作會大有改進。

27. 向下擊球練習

對於中、短鐵桿，應在桿頭向下運行時擊中球，才能將球擊紮實，並創造更多後旋使球在果嶺上儘快停住。很多業餘球手往往在桿頭揮過谷底向上運行時擊球，結果經常出現打薄情況。下面練習可幫助你以下切式擊球，並達到紮實擊球的目的。

在球後 30 公分處擺一個桿頭套，用 9 號鐵桿在不碰到桿頭套的情況下擊球。

如果擊球時重心仍留在身體右側或以挑起式擊球，你就

會因為桿頭太早抵達谷底而打到桿頭套；如果你重心移到左側，以下切式擊球，就不會碰到桿頭套，表明擊球動作正確，擊球後再打出草痕。

28. 模仿職業球員收桿動作

完整且平衡良好的收桿動作，是揮桿擊球正確與否的最好證明。正確的收桿動作應該是重心完全移到左腳，皮帶扣正對目標，儘可能回轉雙肩，右肩比身體其他部位更接近目標，平衡良好。

依正常的揮桿動作空揮桿，模仿職業球員的收桿動作並停留 10 秒鐘。如果你站不住或停留很短時間，說明你的揮桿動作需要調整。多次練習直到找到正確的收桿感覺，當然揮桿動作也會隨之進步。

第

常見
錯誤與矯正

6

章

1. 瞄球姿勢不正確

　　平衡良好的瞄球姿勢是正確揮桿的基礎，只有瞄球姿勢正確無誤，才能使你在揮桿過程中保持良好的平衡。然而很多球友瞄球姿勢不正確。他們常犯的錯誤包括：①重心放在腳根或腳尖；②過度屈膝或伸直雙腿；③彎腰或駝背等（圖62）。這些錯誤嚴重地破壞了你的平衡，使你很難做出流暢的揮桿動作，而迫使你在揮桿過程中必須用額外的動作來維持身體平衡。

圖62

矯正方法

　　正確的瞄球姿勢首先從腳部開始。雙腳尖稍微轉向外側，雙膝微屈，臀部向後翹起，挺直背部，並將下巴抬高。雙手自然下垂握住球桿，重心落在雙腳趾跟部的肉墊上（圖63）。你可以在鏡子面前檢查瞄球姿勢，與職業球員的姿勢比較，多加練習，你的瞄球姿勢也會和他們一樣正確無誤。

圖 63

2. 瞄球方向錯誤

當你做好擊球準備時，因為你站在球的左側，瞄準的角度不同，所以，會經常出現誤差。某些球手常犯的錯誤是只把雙腳尖連線與目標線平行，而忽略肩膀、臀部以及桿面的平行瞄準法則。另外，有些球手為了改正揮桿缺陷，從而改變身體的瞄準方向。例如，某位球手經常打右曲球，他不去改變造成右曲球的根本原因，而是朝向目標左側，這會導致他更嚴重的右曲球（圖64）。

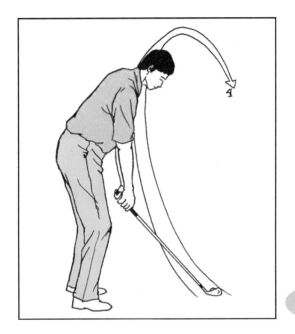

圖64

矯正方法

　　牢記平行對準法則，有一個容易掌握的方法，就是想像你正沿著鐵軌擊球，桿面置於外側鐵軌並對準目標，然後雙腳尖線與外側鐵軌平行站在內側鐵軌上。此時，你的身體各部位包括膝蓋、臀部、雙肩、雙眼與鐵軌平行（圖65）。在練習場上你可以在地上沿腳尖線放置一支球桿做內側鐵軌練習正確的瞄準。

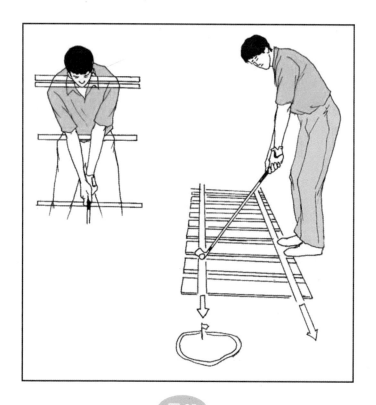

圖 65

3. 錯誤的球位

　　一般說來置球的位置因人而異，這主要依據你揮桿的特點，但球位太偏左側或太偏右側都會帶來不良後果。太偏左側的球位使你必須更多地向左側移動身體下桿擊球，否則會造成挑起式擊球或球飛向目標左邊。太偏右側的球位會打出向右飛的球，因為擊球時桿面處於開放狀態（圖 66）。所以，我們應該選擇正確的球位，即使調整也在很少的範圍內。

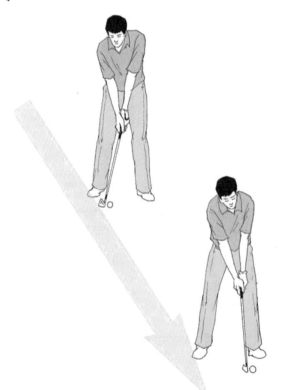

圖 66

矯正方法

在使用短鐵桿時應將球置於雙腳之間的延長線上；使用中鐵桿時將球向左移動一個球位；而使用長鐵桿和球道木桿時向左移動兩個球位；使用開球用的一號木桿則應將球置於左腳跟的延長線上（圖67）。以上的球位是較理想的球位，能使你在使用鐵桿時以向下的角度紮實擊球，讓開球用木桿以向上的角度將球掃出。

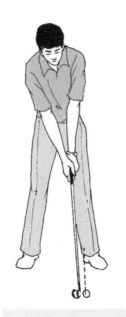

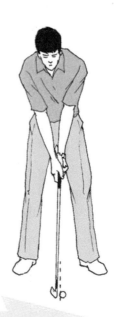

圖67

4. 緊張過度

　　業餘球手最大的毛病就是緊張過度，他們在瞄球時，一直在擔憂這一桿能否打好，或者總是自問：「為什麼上一球沒打好？錯在什麼地方？這次擊球會不會犯同樣錯誤？我該怎樣糾正？」這些多餘的想法使他大腦處於混亂狀態，身體各部肌肉過於緊張（圖68）。相反，職業高手能輕鬆揮桿並把紮實的基本功和流暢的揮桿節奏有機地結合起來，這就是他們屢創佳績的主要原因。

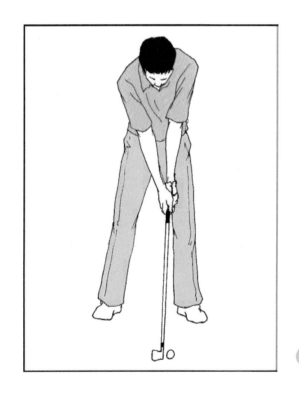

圖68

矯正方法

　　練習鼓掌放鬆手臂肌肉，先不要拿球桿，擺出擊球姿勢，讓雙手自然下垂，然後擺動雙臂鼓掌。重複練習直到感覺手臂重量並使手臂和肩膀自然放鬆（圖 69）。然後，拿起一支球桿，試著重現剛才放鬆的感覺，同時讓雙腳和雙腿產生輕鬆感，想像自己站在冰上一樣。

　　開始時先以慢動作揮桿，等你已放鬆並感覺到桿頭重量時，再以正常速度揮桿。揮桿時全身肌肉越放鬆，揮桿的節奏感越好，桿頭速度越大，球也飛得越遠。

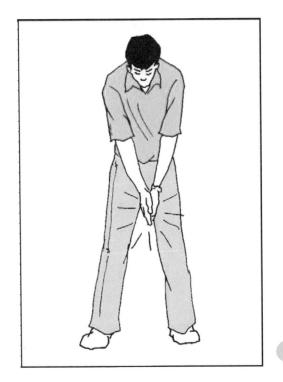

圖 69

5. 上桿過分依賴手部動作

　　在開始起桿直到球桿與地面平行，應該保持雙肩、雙臂、雙手和球桿成為一個整體一起動作。但太多的球手過早使用手和手腕等小肌肉啟動上桿，從而導致桿頭過早拉向內側（落在身體後方），或者桿面保持關閉狀態（圖 70）。

　　以上錯誤是因為雙手和身體動作不一致造成的，這會使你在揮桿過程中必須做出額外的彌補動作，因而導致擊球穩定性降低。

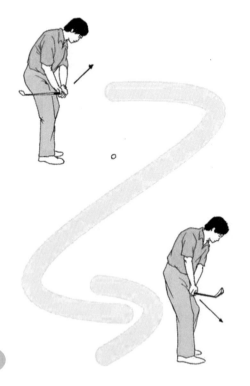

圖 70

矯正方法

在手套背面插一支 Tee，上桿時，雙肩、雙臂、雙手與球桿一起動作，左臂略微轉動。當上桿至球桿與地面平行時停住，讓 Tee 指向你的正前方（圖 71）。如果 Tee 指向天空或地面，說明你過多地使用雙手上桿。

另一個方法是，把桿面想像成一扇隨身體轉動而慢慢打開的門，這扇門與左臂連成一體，當球桿到達與地面平行位置時，這扇門差不多打開 90 度，此時桿頭趾部應指向天空。

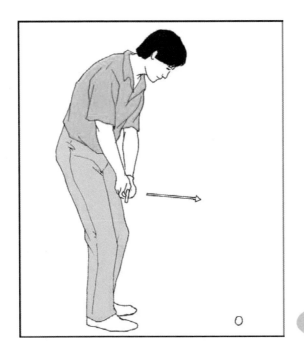

圖 71

6. 上桿平面過於扁平

　　這裡要特別強調起桿的重要性，因為開始錯誤，你就必須花費很大力氣去彌補，從而擊球的穩定性大大降低。起桿時常見的錯誤就是，太早把桿頭拉向內側，上桿平面過於扁平，右手肘卡在體側（圖72）。造成這種錯誤的原因主要是想矯正 outside-in，但這樣只能起反作用。

　　上桿平面過於扁平迫使你必須將雙手和雙臂抬高才能使球桿達到正確的頂點位置。這樣不但破壞了你全身的協調一致，而且反爾會導致 outside-in 的揮桿路線。

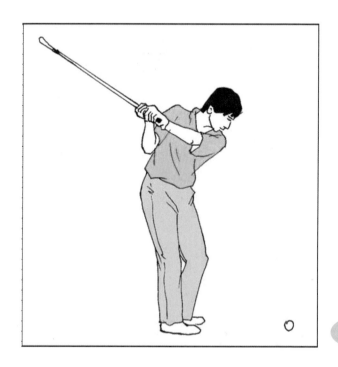

圖 72

矯正方法

使上桿平面更為高直，正確的上桿平面是在上桿至二分之一時，左手腕彎曲九十度，左手肘指向地面，把握末端指向目標線與雙腳之間（圖73）。

這樣的上桿會使你感到很輕鬆，且處於平衡狀態。只要繼續轉動身體，你一定能暢順地完成上桿動作，到達正確的上桿頂點。

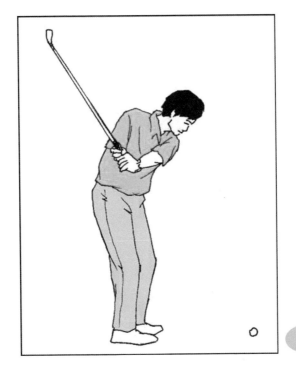

圖 73

7. 身體旋轉不夠，未完成上桿

　　正確的上桿頂點位置應該是左肩轉到下巴的正下方，背部正對目標。此時，你應感到背部和腹部肌肉已繃緊，上半身和下半身像上緊的發條，隨時準備釋放。這是下桿擊球的原動力，也是把球打遠的主要原因。

　　但我們經常看到很多球手都未完全轉動身體，左肩未達到正確位置。因為他們擔心，身體完全旋轉會使頭部移動或身體擺動，導致擊球失誤。實際上這種想法是錯誤的。如果你不能完全轉身，就必須靠手臂把球桿送到頂點位置，此時，左手臂一定是彎曲的（圖74）。

　　結果會造成下桿由手臂主導，下桿圓弧變小，這樣會增加擊球的失誤率，擊球時也會軟弱無力。

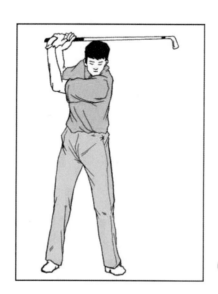

圖 74

矯正方法

　　背對鏡子站立，雙手叉腰做好瞄球姿勢，然後向後轉身看鏡子的你。此時，你一定會感覺到因身體旋轉所形成的扭力，這就是你上桿轉身的感覺。如果鏡中的你肩部轉 90 度，臂部旋轉約 45 度，並把大部分重量放在右腳內側，表明你的上桿轉身動作正確無誤（圖 75）。

　　多次練習後，再實際揮桿擊球，你必會對你的進步感到吃驚。

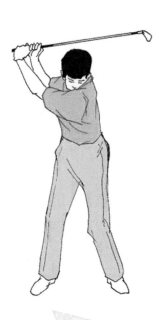

圖 75

8. 右膝位置不能固定

要獲得穩定而一致的擊球動作，必須具備良好的平衡，而良好的平衡必須靠穩定的下肢支撐。其中重要的一點就是，上桿直到頂點，保持右膝角度固定不變。保持右膝角度能使你保持身體旋轉所形成的抗力，使上身和下肢間的扭力更大。但球手們常犯的錯誤是上桿時右腿伸直或過度彎曲，右膝伸直很容易導致中心起浮或重心逆轉；而右腿過度彎曲會造成重心移到右腳外側，同時不能有效限制腰部轉動，這樣會使雙肩與臀部形成的張力喪失（圖 76）。

矯正方法

上桿過程中維持右膝的角度與擊球準備時相同，直到完成整個上桿動作為止。練習時可讓同伴蹲在你身後用雙手牢牢抓住你的右膝，讓它固定不動，然後做正常上桿動作。

多次練習後，你會感覺到上桿頂點位置右膝所產生的阻抗力，這樣的上桿動作會使你更流暢地下桿擊球，擊球力量大大提高。

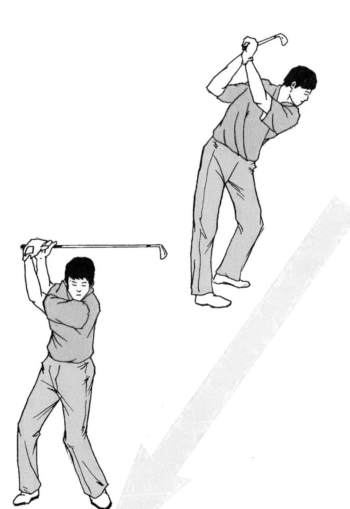

第 *6* 章 常見錯誤與矯正

圖 76

9. 重心逆轉

　　正確的重心轉移是：瞄球時重心均勻地分布在雙腳上，上桿時重心移到右側（大概位於右腳內側），下桿時移到身體左側。

　　然而，在揮桿過程中強求頭部穩定不動的球友，經常會出現重心逆轉的情況。他們在上桿頂點時，重心仍停留在左側，而下桿時又把重心轉到身體右側（圖77）。這樣做的結果是，擊球的大部分工作由雙手和雙臂來負責，即必須用雙手和雙臂主動下桿擊球，身體的力根本無法用上，毫無擊球的力道和準確度而言。

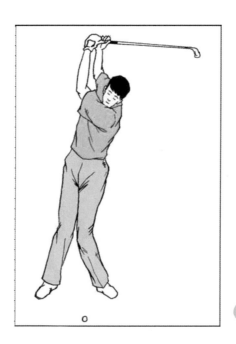

圖 77

矯正方法

　　將身體重心移到右腳內側，在上桿頂點處胸部應位於右腿上方。同時頭部略微向右旋轉，頭部可少許向右側移動但不可上下晃動（圖78）。你可用以下方法檢查，當你到達上桿頂點時停住，嘗試將左腳抬起，如果輕易辦到，說明你的重心轉移正確，否則需要多加練習。

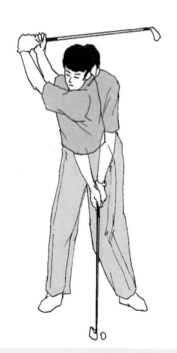
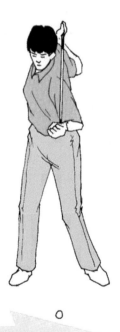

圖 78

10. 太陡或太平的揮桿平面

太陡或太平的揮桿平面是導致擊球失誤的常見錯誤之一。雙腿過分直立，上身過度傾斜或脊椎角度過大，會迫使你左臂向上舉桿，離開胸部。這樣上桿平面會過分陡峭，當然會使得下桿平面過分陡峭，結果會擊出右曲球（slice）或左拉球（pull）。反之，上身過於直立或脊椎角度太小，會造成雙肩和手臂的旋轉平面過於水平。這樣太平的揮桿平面會造成過於內側下桿擊球，導致嚴重的左曲球（hook）或右推球（push）（圖79）。

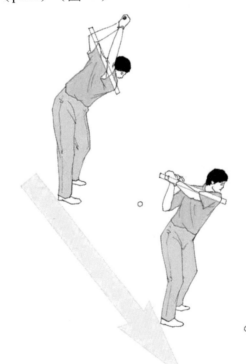

圖 79

矯正方法

　　確立正確的站姿和正確的脊椎角度，並使雙肩平面垂直
於脊椎旋轉，然後檢查上桿頂點位置是否正確。正確的頂點
位置應該是球桿位於右肩末端的正上方（圖 80）。以這樣
的揮桿平面揮桿才是正確的。

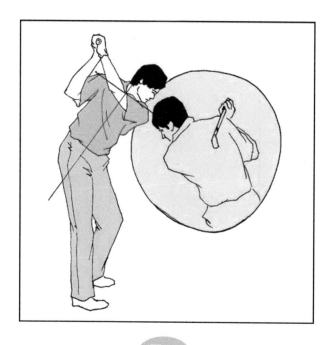

圖 80

11. 由頂點拋桿擊球

　　很多初學者由於過分用力常常自上桿頂點以手部啟動下桿，過早打直手腕以及右手肘抬起，這就是所謂由頂點拋桿擊球。這種錯誤會使桿頭自目標線外下桿擊球，如果擊球時桿面偏右會打出右曲球，即使桿面方正，也只能打出左飛直球（圖81）。

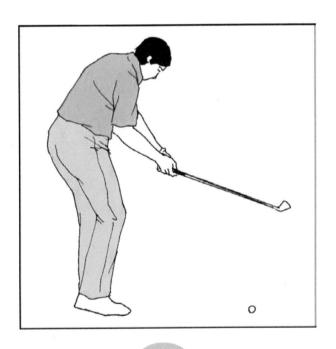

圖 81

矯正方法

　　多練習空揮桿，再擊球，把注意力放在揮桿上而非擊球
上。以下半身啟動下桿動作，同時使整個身體一致地回轉過
來，帶動雙臂和球桿擊球，感覺是桿頭穿球而過，而不是桿
頭打在球上。儘可能使揮桿過程輕鬆、流暢。這樣可以讓雙
臂、雙手以及球桿的揮動毫不費力，並讓桿頭在擊球時的速
度達到最大。

第 *6* 章　常見錯誤與矯正

12. 錯誤的重心轉移

　　良好的重心轉移是紮實有力擊球的前題，職業高手在這方面做得非常出色，因為他們知道如何巧妙地運用雙腳、膝蓋和臀部，所以，他們可以毫不費力地轉移身體重心。但一般業餘球手很難自然地轉移重心，因此，也很難做出流暢的揮桿動作。他們往往擊球時以及擊球後重心還留在右側，右腳平站在地面上（圖82）。這會導致擊球時桿面關閉，球以很低的角度飛向左側。

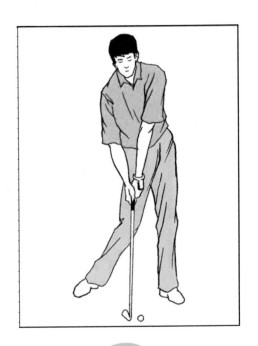

圖82

矯正方法

　　正確的重心轉移應該是，上桿時重心移到身體右側，下桿時移到左側，收桿時右腳跟抬起腳尖著地，重心幾乎全放在左腳上。下面的練習可幫助你做出正確的重心轉移，拿一支鐵桿，以正確的姿勢瞄球，右腳跟離開地面。然後維持右腳姿勢不變上桿，上桿頂點時，身體大部分重量在身體右側並由右腳趾支撐。最後下桿擊球時，試著將右膝朝左膝靠過去（圖83）。多次練習後再改成正常的擊球準備姿勢，你自然會在擊球時把重心移到左半身。

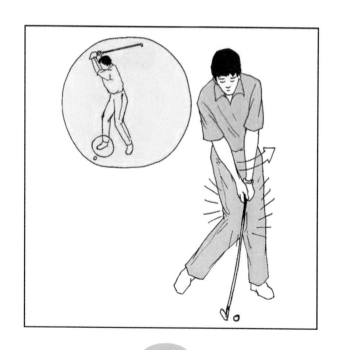

圖 83

13. 擊球姿勢不正確

　　揮桿動作是否正確，從擊球姿勢就可看出來。所以你一定要清楚知道，在擊球的一瞬間身體、雙手和球桿的位置。

　　（圖84）是業餘球手常見的擊球姿勢，以這樣的姿勢想打出好球真是天方夜譚。主要問題是他們的頭部和重心位置太靠身體右側，左手臂未打直，桿頭在雙手之前。他是以雙手和雙臂來控制球桿，而較少身體動作的參與。

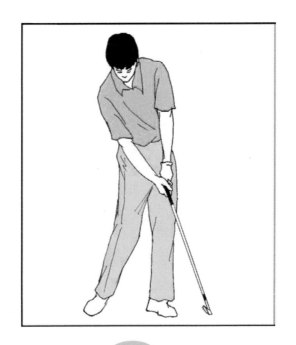

圖 84

矯正方法

　　瞄球時擺出正確的擊球姿勢，可使你清楚了解擊球時身體各部分的位置。正確的擊球姿勢為：右腳跟略微離地，重心大部分置於身體左側，雙手位於球的左側，身體略微偏向目標左側（圖85）。先嘗試打短球，確定擊球時的姿勢與瞄球姿勢相同後，再逐漸加大擊球距離。

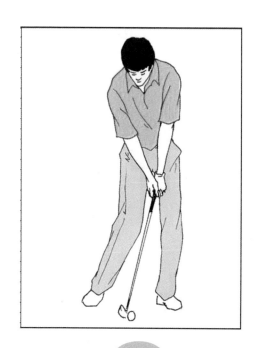

圖 85

14. 過早釋放桿頭

　　仔細觀察頂尖高手的擊球動作，你會發現他們能將屈腕動作保持到桿頭進入擊球區為止，感覺上是延遲擊球，即把儲存的能量保留在最後一刻才釋放。然而，很多球技較差的業餘球手正相反，他們往往過早擊球。即在擊球前已將右手腕打直、左臂與球桿形成一直線，擊球時雙手落後桿頭，擊球後左腕彎曲、右手蓋過左手（圖86）。這種明顯的扣手腕動作使桿面左關，打出的球可想而知。

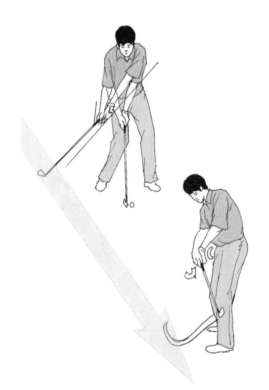

圖 86

矯正方法

　　拿一支鐵桿，靠著牆角或其他固定物體，做正確的擊球動作，並將桿頭推向牆壁。此時，雙手應在桿頭之前，左腕伸直，右腕略彎曲（圖 87）。實際擊球時試著重現這種感覺，你會不知不覺地發現你的進步。

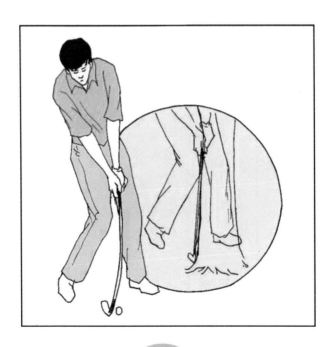

圖 87

15. 擊球後未能繼續伸展

　　揮桿時應該以身體動作帶動手部動作，特別是在擊球時，雙手更應該盡量保持被動。但有些球手擊球時太快用手部動作將桿面轉正，這樣會使桿面在擊球時偏左，大幅度降低方正擊球的可能性（圖88）。

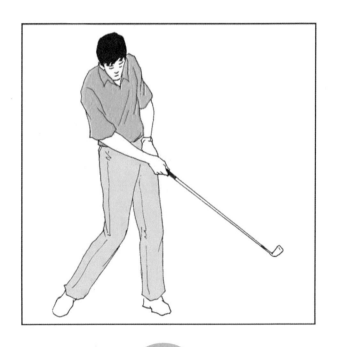

圖88

矯正方法

就像短跑選手加速通過終點一樣，你應該使桿頭速度達到最大加速通過擊球瞬間，也就是說，擊球後你的雙肩與雙臂構成的三角形應保持不變（圖89）。

如果身體動作正確的話，桿面就會自然保持方正。雖然在揮桿過程中會用到手腕動作，即上桿時手腕上屈、下桿時打直、收桿時再上屈，但並不會影響桿面位置。在身體轉動過程中，桿面應該是身體的一部分，永遠保持方正。桿面和左手臂形成的面就像一扇門繞著脊椎軸旋轉，上桿時打開，下桿擊球時關上，這樣桿頭在擊球時肯定是方正的。

下面的練習有助你培養桿面方正的感覺。左手握住握把

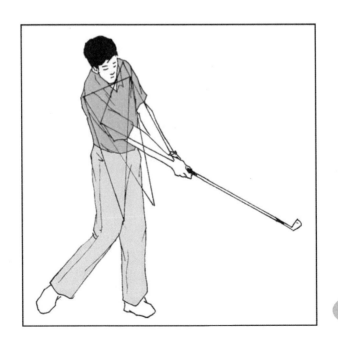

圖89

頂端，右手抵住桿身。此時右手掌相當於桿面，以這樣的姿勢瞄球，並做出小幅度的揮桿動作。多次練習你會體會到身體與桿面相互保持方正的感覺。手部保持被動，桿面保持方正，才能打出筆直的球。

142

16. 錯誤的收桿姿勢

錯誤的收桿動作往往是不良的揮桿動作造成的。犯這種錯誤的球手擊球意識太強，他們試著引導桿頭完成擊球，而不是在下桿時流暢地釋放桿頭，隨它而去。他們完成收桿時，右半身承受過多重量，右腳並未完全抬起，球桿仍撐在空中（圖90）。

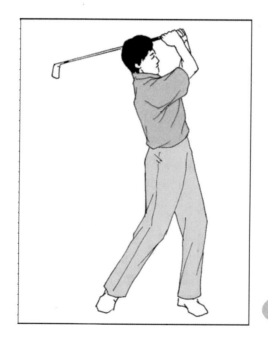

圖90

矯正方法

　　為了徹底完成揮桿動作，右半身必須在完成擊球動作後完全轉過來。此時，身體大部會重心落在左腳，右腳只有腳尖著地。雙膝輕微碰觸，完全轉身使皮帶扣正對目標，右肩指向目標，這才是正確的收桿姿勢（圖 91）。你可以拿一支球桿空揮練習，將注意力集中在收桿動作上，直到正確為止。

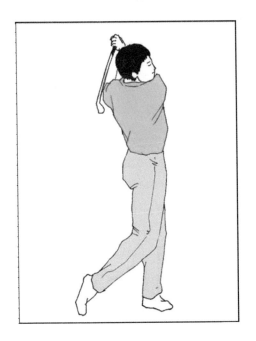

圖 91

17. 頭部過度移動

　　頭部過度移動會嚴重影響脊椎的角度，揮桿中心也會隨之改變，很難紮實擊球。頭部過度移動有三種情況：即左右擺動；上下晃動；前傾後仰（圖92）。這些錯誤會使你經常薄擊球（thin）或厚擊球（fat）。其中，前傾後仰會使你的重心在腳跟與腳趾之間來回移動，影響平衡，從而打到桿面的跟部或趾部。

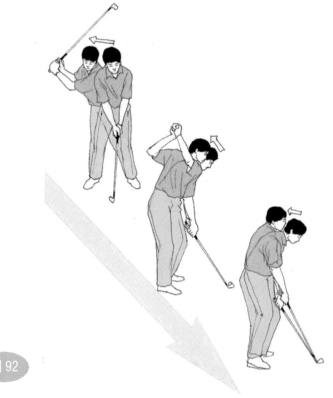

圖92

矯正方法

事實上，在整個揮桿過程中頭部輕微地左右移動是允許的，因為這樣不會影響脊椎軸的角度。下面的練習可幫助你維持正確的脊椎角度。先用頭將坐墊頂在牆上，然後雙手交叉放在胸前，並做出擊球準備姿勢。做旋轉動作，感覺身體繞著固定的軸在轉，你可以小幅度的左右移動幫助你旋轉，不必擔心擊球後坐墊掉落，因為這時你已經將球擊去了（圖93）。

多花些時間練習，你就能夠在揮桿時感覺正確的身體旋轉，並逐漸改掉頭部過度移動的毛病。

圖 93

18. 手臂與身體不能協調一致

經常看到很多業餘球手甚至部分職業選手，在擊球時不能很好地協調手臂與身體的關係。也許是因為緊張或者過分用力，他們的左臂在上桿時由胸部舉起、分離，右臂在送桿時也同樣移了位。

犯這種錯誤的球手，往往在擊球時身體和手臂不能同時達到正確位置，常見的錯誤是手和手臂過快通過擊球區，造成桿面關閉；或者手臂未能跟上身體旋轉，導致桿面開放，球飛向右側。

矯正方法

試著將揮臂與轉身動作聯結成一體，並完成整個揮桿動作。在上桿及下桿的前半段感覺手臂與胸部之間那股壓力。你的左臂應在上桿時斜過你的胸前；送桿時右臂斜過你的胸前。下面的練習對你會有幫助。

在兩邊的腋下各夾一桿頭套，然後用 9 號鐵桿以四分之三弧度揮桿。練習的重點使身體的旋轉與手臂的揮動協調一致地同時進行，很快地你會發現擊球更穩定（圖 94）。多次練習後，可以拿掉桿頭套，試著在全揮桿過程中重現那種感覺，你就會十分輕鬆地擊球，揮桿的穩定性也會大大提高。

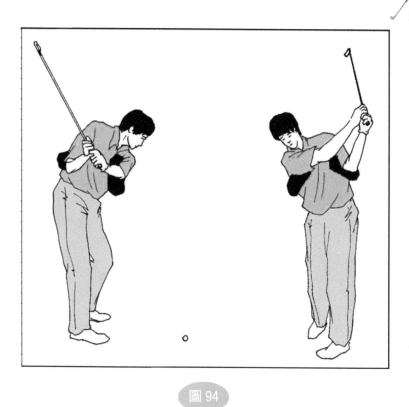

圖 94

19. 姿勢過於柔軟

女性球手和一些初學者經常會問這樣的問題：「我為什麼打不遠？你能告訴我打遠球的秘訣嗎？」其主要原因是她們的身體過分柔軟，結果反爾不利於揮桿。

任何一種有效的揮桿法都需要若干扭力，即上半身和下半身之間經旋轉後所形成的抗力，這是揮桿的原動力，揮桿速度由此產生。可是圖中的球友明顯上桿過度，她的身體幾乎沒產生任何扭力。她的雙膝幾乎碰在一起，臀部轉動的幅度幾乎和肩膀一樣大（圖95）。以這樣的姿勢根本不可能產生理想的揮桿速度，球當然打不遠。

圖95

矯正方法

若想產生揮桿動作所需的扭力，上半身必須儘可能旋轉，而限制下半身轉動，使上半身和下半身有繃緊的感覺。

做正常的瞄球姿勢，然後將左腳盡量張開指向目標，這可限制左腿做出任何動作，上桿時不要將左腳根抬起，只要略微移動左膝就行了，這樣你在上桿頂點時，兩膝之間仍會保持一定距離（圖 96）。結果你的揮桿動作會變得更簡單有力，可以運用身體的大肌肉來增加扭力。

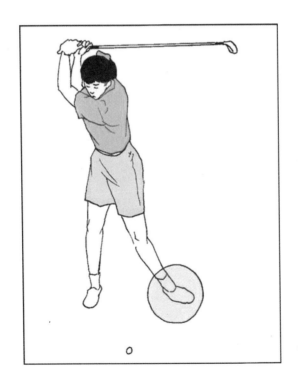

圖 96

20. 錯誤的揮桿節奏

　　所謂揮桿節奏，是指整個揮桿過程中每個階段速度的比例，好的揮桿節奏應該是起桿要慢，上桿頂點轉換時短暫停留，下桿開始時要慢，然後逐漸加速，擊球時桿頭速度達到最大。但很多業餘球友往往揮桿節奏過快，因為他們過分用力想把球打遠，但事與願違。要想獲得良好的揮桿節奏，很好地協調球桿、手臂和身體是十分重要的，任何過度使用手和手臂來控制球桿的做法都會導致擊球嚴重失誤。

矯正方法

　　起桿是你整個節奏的關鍵，上桿一開始，身體各部分應協調動作，也就是說，你的雙手及雙臂必須隨著身體的旋轉而移動。另外，放鬆手臂，擊球前做幾次深呼吸，搖擺幾次球桿，無論是上桿還是下桿一定要保持雙手和雙臂被動。可嘗試做以下練習，拿兩支鐵桿做揮桿練習，因為較重你必須靠身體的力量來完成揮桿，多做練習後，你的揮桿節奏定會有所改善。

21. 右曲球與左拉球

　　造成這兩種錯誤的原因都是因為由外向內的揮桿路徑
（outside-in）引起的，這是打高爾夫球中最易犯的錯誤之
一。檢查方法很簡單，如果擊球後草痕經常指向目標左方，
表示你是由外向內揮桿。至於擊球的結果，完全取決於擊球
瞬間桿面的位置：如果桿面呈閉式，則球將被拉向目標左方
即左拉球（pull）；如果桿面呈開式或方正，則球將帶著右
旋飛向右方形成右曲球（slice）（圖97）。

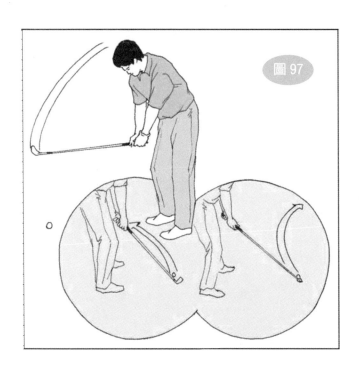

圖97

矯正方法

　　你可以檢查一下屬哪種錯誤造成右曲球，然後對症下藥：

　　（1）改變揮桿路徑，學習由內向外再內（in－outside－in）揮桿，使揮桿平面低平。或練習以閉式站姿，讓你的右腳後移，臀部和肩膀指向目標右側，練習打左曲球。

　　（2）改善擊球時桿面位置，如果擊球時桿面右開，可能你的握桿太弱式。那你必須把左手拇指往右移，讓雙手虎口指向右肩。

　　（3）下桿時轉身和揮臂不一致，擊球時手腕打開太晚，導致擊球時桿面右開。下桿時早點伸直右臂，早點打開手腕，擊球時，讓左手臂與球桿成一直線。

22. 左曲球與右推球

　　與右曲球及左拉球正相反，左曲球（hook）與右推球（push）是嚴重的由內向外的揮桿路徑造成的，此時你擊球後的草痕一定指向目標右方。

　　同樣道理，當你過度由內向外的揮桿路徑時，如果擊球時桿面呈開式，結果會打出右推球；而擊球時桿面呈閉式或方正，球會產生左旋飛向目標左方即左曲球（圖98）。

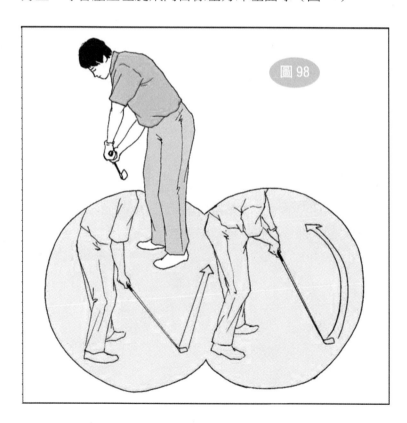

圖98

矯正方法

自我檢驗一下，看以下哪種方法適合你，以便改正你的錯誤。

（1）以更弱式握桿，讓雙手的虎口對準你的下巴或左肩，這樣不至於在你擊球時桿面左關。

（2）雙肩對著目標左側，使揮桿平面更高直，嘗試打右曲球。

（3）更主動轉身，擊球時臀部對著目標線呈開式，下桿時延遲釋放手腕，並在擊球時左手腕比桿頭更接近目標。

（4）感覺握把末端擊球後揮向左方，並使桿面保持開式。

23. 右斜飛球

所謂右斜飛球（shank）是由擊球時球碰到桿面與桿身的交接處造成的。其原因是在擊球時雙手與身體的距離比在擊球準備時長，站位時離球太近或者下桿時重心由腳跟移到腳尖都會產生這種致命錯誤。

矯正方法

　　做出正確的擊球準備姿勢，在腳趾下方各放一個球，這樣能避免你揮桿時向前傾倒，減輕握桿並放鬆手臂，做流暢揮桿（圖99）。多次練習後自然會改掉這個毛病。

　　另外，也可嘗試改善揮桿路徑，犯這種錯誤的人多半是因為矯正右曲球而過度由內向外揮桿造成的。你可以在球外2英寸的地方再放一個球，嘗試在不碰到外面那個球的情況下將球擊出，擊球時讓雙手更接近身體，感覺上以桿頭趾部擊球。

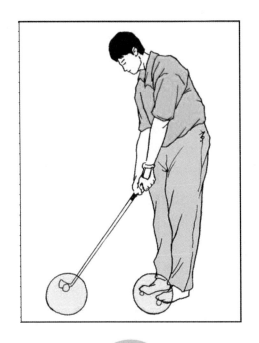

圖 99

24. 剃頭球、挖地球

在球場上經常看到初學者最常犯的錯誤就是剃頭球和挖地球，即使職業選手偶爾也會在劇烈的比賽面前出現這種情況。所謂剃頭球（Topping）就是沒有削到草皮，桿頭打到球的頂部或攔腰斬過，致使球飛不高或在地面上滾出數碼；所謂挖地球（Fat）就是桿頭在打到球之前先將草挖起再擊球，擊球距離嚴重不足。

這類問題的主要原因是刻意把球挑到空中，而不是利用桿頭的斜度球自然地擊出。特別是球況不好時，為了把球打高，刻意用力挑球，致使身體往上抬，失去節奏感和平衡感。

矯正方法

首先，你要明白是桿頭的斜度使球高飛，你不必故意將球挑高。這裡要強調一下，使用木桿擊球與鐵桿擊球有很大不同點，使用木桿擊球時，桿頭在通過圓弧最低點後與球接觸；而為擊出清脆的鐵桿球，你必須在桿頭向下運行時擊中球，然後削掉一塊薄薄的草皮，即在揮桿圓弧最低點之前將球擊出。

其次，控制好重心決不能上下起浮。道理非常簡單，你的揮桿半徑（手臂和球桿的長度）在揮桿過程中是不變的，如果擊球時身體抬起，肯定因為身體與球的距離變遠而打出剃頭球；如果在擊球時身體下沉，就會因為身體與球的距離拉近而出現挖地球。所以，保持頭部穩定和良好的節奏，並

在擊球時將大部分重量移到左側，定會扎實地將球擊出。

25. 練習方法不當

如果毫無目的地練球，沒有計劃性，即使花更多功夫也達不到預期效果。在練習場上很少看到球友能有效合理地分配時間，他們往往把大部分時間花在長桿上，特別是練習發球很有趣，可盡情享受打遠的快感。但你仔細想想後，會發現短擊在球賽中占了一半以上的桿數，對你的成績具有決定性作用。

矯正方法

平均分配長打和短打的練習時間。例如你有兩個小時，第一個小時用來練習長擊：前半小時，先以挖起桿熱身 5 分鐘，以找到一點球感，然後換中鐵桿，將注意力集中在技術動作上，有針對性地矯正一、二個錯誤動作。後半小時，想像你在球場上，假想目標練習擊球。例如 100 碼、150 碼上果嶺，假想與球道同寬的範圍內練習使用木桿開球等。

第二個小時則重點練習短打。把時間分成四等分，即推桿、切低球、切高球和沙坑球（圖 100）。練習階段越紮實，你在球場上就越有信心，減少桿數是必然的。

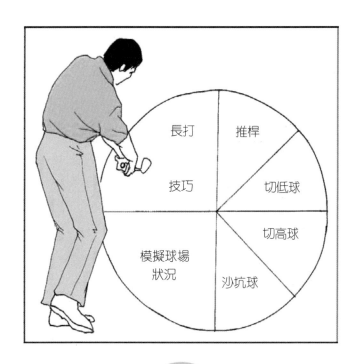

圖 100

附 常用高爾夫分類英語

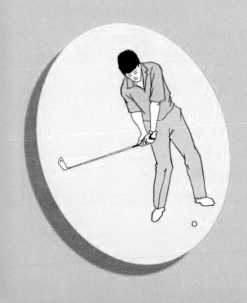

一、高爾夫球技與打球常用語

address	擊球準備、瞄球。在揮桿前調整身體與球的相對位置。
against wind	逆風。
albatross	信天翁。比球洞標準桿少 3 桿。
alignment	身體平行線，校準狀態。
approach	接近，球洞區周圍。
approach shot	近距離擊球。距旗桿 100 碼以內擊球上果嶺。
arc	弧，圓弧。
attack	進攻。
average golfer	一般水準球員。指差點 18 左右的球員。
back swing	上揮桿。從揮桿開始到上桿頂點。
balance	平衡。指揮桿過程中的身體平衡。
ball mark	球跡、球痕。球落地時因球的衝擊力造成地面的疤痕。
ball marker	球標。按照規則拿起球時用於標示球位的物品。
beginner	初學者。
birdie	博蒂。低於球洞標準桿一桿。
blast	爆炸式擊球。指在沙坑中擊沙，以沙的爆炸力將球擊出。
blind	盲洞。指開球時看不見球洞區或旗桿的洞。

body balance	身體平衡。
body control	身體控制。
bogey	破擊。多於球洞標準桿一桿。
caddie fee	球童費。雇用球童費用，由球場收取。
chip	切球。在果嶺周圍低彈道近距離擊球。
chip–and–run	切滾球。切擊球後滾動一段距離。
chip in	切擊入洞。
closed stance	封閉式站位。擊球準備時左腳比右腳靠近目標線。
cock	屈腕動作。上桿過程中手腕彎曲。
control swing	控制揮桿。不用全力揮桿。
cross wind	側風。相對擊球方向橫向吹過的風。
cross hand grip	反手握桿法。推桿中左手在下的握桿法。
divot	被切下的草皮。
divot mark	打痕。用鐵桿擊球時切下草皮後留下的痕跡。
double bogey	雙破擊。多於球洞標準桿 2 桿。
double eagle	雙鷹。低於球洞標準桿 3 桿。
down swing	下揮桿。從上桿頂點位置到擊球結束。
draw ball	小左曲球。稍由右向左彎的球，程度不如左曲球（hook）嚴重。
drive	用 1 號木桿開球。
driving distance	發球距離。
duff	打地球。指下桿擊球時桿頭擊在球後面的地上，一種失誤的擊球。
eagle	老鷹擊。低於球洞標準桿兩桿。

elbow action	肘部動作。
elegance	優美。指揮桿過程中姿勢優美。
explosion	爆炸式擊球。同 blast。
dfade ball	小右曲球。稍由左向右彎的球，程度不如右曲球（slice）嚴重。
fat shot	厚擊球。指下桿擊球時桿頭先打地再擊球。
feeling	感覺。對高爾夫技術的理解或對自己揮桿狀態的感性認識。
flat swing	扁平揮桿。指揮桿平面比較低平的揮桿。
flight	球的飛行。
follow wind	順風。
fried egg	煎蛋球。指球進入沙坑後球的部分或全部埋在沙中。
full swing	全揮桿。用完整的上桿將球儘可能打遠的揮桿動作。
good luck	好運。
half swing	半揮桿。指上桿幅度只有全揮桿一半的揮桿動作。
hard	球處於惡劣狀態。
hit	擊球。
hole in	擊球入洞。
hole in one	一桿進洞。
honour／honor	優先擊球權。具有首先在發球區打球權利的一方，一般由前洞桿數低者獲得。
hook	左曲球。由於球自身的側旋而產生向左彎

曲的飛行軌跡。

impact	擊球。
impact area	擊球區。下桿過程中最後釋放桿頭擊球並將球送出的一段距離。
inside–out	由內向外揮桿。下桿擊球時桿頭自目標線內側揮向外側的擊球方法。
instructor	指導者，教授高爾夫球的人。
interlocking grip	互鎖握桿法。握桿時左手食指與右手小指交叉勾鎖在一起的握桿法。
iron（club）	鐵桿。
kick	彈跳、反彈。
lie	球況。指緊靠球的位置狀況。另外也指球桿放置地面時的著地角。
line	線。指擊球方向線或推擊線。
line of flight	球的飛行線，球的飛行軌跡。
lob shot	高吊球。輕柔、彈道很高、落地後滾動很少的近距離擊球。
manner	舉止、禮貌
mark	標記。為了區別在球上做記號或者按規定拿起球時標示球位。
miss shot	失擊。擊球失誤。
natural grip	自然握桿法。像棒球運動員握球棒一樣的握桿方法。
never up, never in	「不到之球，不入洞。」高爾夫格言，指距離不到球洞的推球不可能進洞。
on	球位於果嶺上。

one piece swing	一體揮桿。指身體各部位協調一致的揮桿動作。
one－putt	一推入洞。
open face	開放的桿面。擊球準備或擊球時桿面朝向目標線右側。
open stance	開放式站位。右腳比左腳靠近目標線的站位。
outside－in	由外向內揮桿。下桿時桿頭自目標線外側揮向內側的擊球方法，這是大多數初學者易犯的錯誤揮桿法。
overlap	重疊握桿。指右手小指疊在左手食指與中指間的握桿法。
over spin	上旋。
over swing	過度揮桿。上桿至頂點時，球桿超過水平線的揮桿。
par	標準桿。差點為零的球員應打的桿數，長洞、中洞、短洞的標準桿分別為 5 桿、4桿、3 桿。一般 18 洞的標準桿為 72 桿。
pitch	切高球。以傾角大的球桿擊出的高彈道球，落地後滾動很小。
pitch－in	切擊入洞。
pivot	脊椎軸。它是揮桿圓弧的軸心，在揮桿過程中此軸心的角度應保持不變。
play	打球，以球桿擊球。
position	位置，姿勢。
practice	練習。

principle	原則，原理。
putt	拉擊球，左拉球。球飛得較直但打向目標線左方。
punch	砸擊式擊球。球位不好時，以很陡的角度向下擊球，這是一種安全擊球法。
putt	推擊。在果嶺上或周圍用推桿擊球。
putting line	推擊線。在球洞區上球員期望擊球後球的運動路線。
quarter swing	四分之一揮桿。揮桿幅度為全揮桿的四分之一，一般用於球洞區附近的近距離擊球。
relax	放鬆。
roll	滾動，球落地後的滾動。
setup	擊球準備姿勢。
shoot	打球。
shot	擊球。
side spin	側旋。擊球時桿面與球產生側向摩擦力導致球向左側或向右側旋轉。
side wind	側風。
slice	右曲球。因為球的右旋而產生向右彎曲的球路，主要原因是由從外向內的揮桿路徑或握桿太弱式。
speed	速度。指身體的旋轉速度和擊球時的桿頭速度，在擊球正確時它們與球的飛行距離成正比。
spin	旋轉。指球自身的旋轉，不同方向的旋轉

	產生不同的球路。例如,向左旋轉產生左曲球(hook)。
square face	方正桿面。指擊球準備或擊球時桿面正對目標。
square stance	平行站位。指擊球準備時兩腳尖連線與目標線平行的站位方法。
stance	站位。指球員為了打球而確定自己雙腳的位置。
straight	直線的,直的。
straight ball	直球。飛行路線較直的球。
stroke	擊球,桿數。
strong grip	強式握桿。雙手拇指與食指構成的V字形指向右肩右側,這種握法容易導致左曲球。
sweep	掃擊。如掃地一樣擊球,是木桿和長鐵桿的擊球方法。
swing	揮桿。為了打球而揮動球桿的一系列動作。包括起桿、上桿、頂點、下桿、擊球、收桿等。
swing arc	揮桿弧。揮桿過程中桿頭劃出的軌跡。
swing plane	揮桿面。揮桿過程中手臂與球桿所形成的面,它決定桿頭的軌跡,進而決定擊球方面。
swing paths	揮桿路線。
swing speed	揮桿速度。
take back	上揮桿。

target line	目標線。指球與目標的連線。
teeing	架球。開球時把球放在地面或球座上。
tee off	開球，從發球區發球。
tee up	架球，發球。
temop	節奏。指揮桿過程中的上桿、頂點、下桿、擊球和收桿等各部分所用的時間比例。正確的節奏對揮桿是非常重要的。
thin	打薄。擊球時桿頭擊在球的上部。
three con	高爾夫三要素。confidence、concentration、control。
three-putt	三推擊。在果嶺上 3 次推擊入洞。
timing	時間分配，時間節奏。
top	剃頭球。由桿頭的底部或桿面下緣打到球的上半部而造成失誤球。
top of swing	揮桿頂點。指上桿至最高點開始下桿之前的狀態。
top spin	上旋。
triple bogey	三破擊。比球洞標準桿多 3 桿。
uncock	手腕還原。擊時手腕由曲打直。
uphill lie	上坡球位。站位時左腳比右腳高的球位狀態。
upright swing	立式揮桿。揮桿時較高直的揮桿方式。
upswing	上揮桿。與 back swing 相同。
V-shape	V 字形。握桿時兩手拇指與食指形成的 V 字形。不同的朝向形成了握桿的強弱。
waggle	桿頭預擺。擊球前輕輕擺動桿頭的動作。

weak grip	弱式握桿。V字型指下巴左側。
weight shift	重心轉移。揮桿過程中身體重心的左右移動。擊球前雙腳平均用力，上桿時重心移到右腳，下桿和擊球時重心逐漸往左移，收桿時重量完全放在左腳上。

二、高爾夫球具常用語

American ball	美國球。指現在通用的直徑不小於 1.68 英寸的球。
back – spin	後旋。
bag	球桿袋，球包，提包。
balata	巴拉塔樹膠。產於南美的巴拉塔樹的膠質，提煉後用來做高爾夫球的表皮。
balata ball	膠核液體球蕊，表面用較軟材料的球。
ball	高爾夫球。
bending point	彎曲點。球桿彎曲時彎曲度最大的點。
British ball	英國球。由聖安德魯斯皇家俱樂部確定的直徑不小於 1.62 英寸，重量不大於 1.62 盎司球。現在已不使用。
caddie bag	球具袋。同 golf bag
caddie car	高爾夫球車。
carbon shaft	碳素桿身。
cavity–backed d signs	周邊加重式設計。鐵桿設計的一種，桿頭的四周加厚，中間部分較薄。這種設計可增加甜蜜點的面積，減少擊球失誤。

center of gravity	重心。指桿頭重量分配的中心點。它決定擊球的彈道。
club	球桿，俱樂部。
club face	球桿桿面。指球桿桿頭打擊面。
club head	球桿桿頭。
club length	球桿長度。
club shaft	球桿桿身。與桿頭連接的中間部分，由不鏽鋼管或碳纖維做成。桿身的軟硬度是選購球桿的重要指標。
compression	球的硬度。
dimple	高爾夫球表面小凹。根據空氣動力學原理，球體表面均勻的凹點有利於球在飛行過程中的穩定性。另外，擊球時容易使球產生倒旋，延長球的滯空時間，增加擊球距離。
driver	一號木桿。
face	球桿桿面。
fairway wood	球道木桿。除 1 號木桿以外的木桿，主要指 3 號木桿、4 號木桿、5 號木桿，多用於球道擊球。
flex	球桿的軟硬度。
forged	鍛造。鐵桿桿頭製造方法之一，本書第一章有詳細說明。
glove	手套。主要用來擊球時防止球桿滑動。
golf ball	高爾夫球。高爾夫規則規定，高爾夫球的重量不超過 1.62 盎司（45.93 克）、直徑

	不小於 1.68 英寸（42.67 毫米）。
golf club	高爾夫球桿，高爾夫俱樂部。
grip	球桿握柄。為了便於握桿而在球桿末端纏裹的膠皮。
groove	桿面溝槽。為了擊球時增加與球的摩擦力而設計的溝槽。
gutta-percha ball	古塔膠球。用古塔膠（一種橡膠材料）製成的高爾夫球。這種球產量大，價格便宜。
head cover	球桿桿頭套。
kick point	彎曲點。球桿彎曲時彎曲度最大的一點。也叫 bending point。
ladies club	女式球桿。女用球桿比男用球桿較輕、桿身較短和較軟。
lie angle	著地角。當球桿桿頭底面與地面平行時桿身與地面形成的角度。它是選購球桿的重要指標。
liguid ball	液體球。球芯內注入液體後再用橡膠筋纏繞的球。這種球打出去後滯空時間長、落地後滾動距離小，易於停球。現在被大多數職業球員使用。
loft	球桿桿面傾角，桿面斜度。
long irons	長鐵桿。指 1 號至 3 號或 1 號至 4 號鐵桿。
marking	桿面刻痕。同 groove。
medium iron	中鐵桿。指 4 號至 7 號鐵桿。

metal head	金屬桿頭。以前用的木桿桿頭以柿木為主要材料，現在多用鈦合金製造，它具有硬度大、重量輕、打擊力大等優點。
normal loft	正常桿面傾角。
ounce	盎司。重量單位，1 盎司等於 28.35 克。標準高爾夫球的重量不能超過 1.62 盎司（45.93 克）。
persimmon	柿木。是製造木桿桿頭的理想材料，它具有材質硬、不易碎裂等特點。
pitching wedge	劈起桿。鐵桿的一種，桿面傾角為 48 度至 52 度，用於近距離擊球或在困難球位中救球。
putter	推桿。在球洞區上用來推擊的球桿。
R & A	聖安德魯斯皇家古典高爾夫俱樂部。
regular shaft	一般硬度桿身。桿身硬度是球桿的重要指標，一般分為特硬、硬、普通、較軟、軟等。在選購球桿時應根據力量的大小和性別來選擇硬度標準。
sand wedge	沙坑桿。一般在球洞區周圍的沙坑中使用的特殊短鐵桿。它的桿面傾角為 55 度至 60 度，底部較厚且凸出便於桿頭從沙中滑過，用沙的爆炸力將球擊出。
scoring line	球桿面的溝槽。同 groove。
shaft	桿身。連接桿頭和握把的桿狀部分。過去的桿身多用木做成，現在的桿身多用合金鋼、碳纖維、鈦等材料製成。

附　常用高爾夫分類英語

shank	球桿接位，因擊球失誤右飛直球。
shape	形狀，球桿桿頭的外形。
short irons	短鐵桿。指號數大於 7 號以及特殊鐵桿的總稱。
small ball	小球。以前 R & A 規定的直徑為 1.62 英寸的球被稱為小球，而 USGA 規定直徑為 1.68 英寸的球被稱為大球。1988 年後統一使用大球，小球被廢除。
specification	說明書。對高爾夫球桿的桿面傾角、重量、長度等具體規則的說明。
spike	鞋釘。
stainless	不鏽鋼。
steel shaft	鋼製桿身。以碳素鋼為主，還加進鉻、釩、鎳等金屬材料。
surlyn ball	沙林球。固體球芯、表面較堅硬的球。
sweet spot	甜蜜點。指桿頭的重心點，以這一點擊球可使球達到最大距離。
swing weight	揮桿重量。
three piece ball	三層結構球。它由三部分構成：球芯（液體膠囊或硬核）、強力橡皮筋和高強度外皮。這種球彈性好、滾動小，被多數球手使用。
titanium driver	鈦合金木桿。桿頭由鈦合金製造的木桿。
toe	趾部。指球桿桿頭前端的部分。
total weight	總重。指一支球桿包括桿頭、桿身和握把的總重量。

two piece ball	雙層結構球。在固體球芯外面包上外皮的球。這種球較硬，容易打遠。
weight	重量。
wood club	木桿。本書第一章有詳細說明。
X: extra shiff	桿身很硬的標誌。

三、高爾夫規則常用語

advice, advise	助言、建議、指導。「助言」指能夠影響球員打球決斷、球桿的選擇和擊球方法的建議和勸告。這是規則不允許的。
against rule	違反規則。
assistance	幫助、協助。規則規定球員在擊球時不得接受物理的協助。
attendant	照管者。照管旗桿的人。
ball in play	使用中球。球員從發球區上擊球以後，該球就成為「使用中球」，除遺失、界外、被拿起等情況外，直到擊球入洞為止保持使用中狀態。
caddie	球童。在打球過程中為球員攜帶和管理球桿、並按照規則協助球員的人。
caddy	球童。同 caddie。
case	判例、狀況。
casual water	臨時積水。指球場上因下雨或澆水造成的一時性積水。
claim	爭議，申訴。指球員對違反規則的抗議或

申訴。

delay　　　　　　　　延誤。在規則裡，不正當延誤是不允許
　　　　　　　　　　　的。

drop　　　　　　　　　拋球。指按規則將球拿起，在規定的範圍
　　　　　　　　　　　拋球。

dropping zones　　　　拋球區。規則指定的拋球區域。

embedded ball　　　　嵌入地面的球。指在球道上短草區域，因
　　　　　　　　　　　下落時的衝擊力而陷入地面的球。

equipment　　　　　　攜帶品。為球員使用、穿著或攜帶的所有
　　　　　　　　　　　物品。

equity　　　　　　　　公平、公正。高爾夫規則規定：對「規
　　　　　　　　　　　則」沒有明確規定的有爭論的問題應按照
　　　　　　　　　　　公正原則予以裁決。

error　　　　　　　　　過失，失誤。規則上的過失或擊球失誤。

etiquette　　　　　　　禮貌規範。高爾夫是最講禮儀的運動，在
　　　　　　　　　　　規則中對球員的行為規範做出了嚴格的規
　　　　　　　　　　　定。

extension of line　　　延長線。

hazard　　　　　　　　障礙區。水障礙區和沙坑的統稱。

holed　　　　　　　　　球入洞。球靜止在洞中，其整體位於洞邊
　　　　　　　　　　　緣以下。

identification　　　　　辨認，確認。指在比賽中對自己的使用中
　　　　　　　　　　　球進行辨認。

lateral water hazard　側面水障礙區。一般用紅樁標示。

lie　　　　　　　　　　球位狀態，球桿著地角。

local rule　　　　　　當地規則。因球場特殊條件而設定的該球

場特有的規則，它與基本規則具有同等效力。

loose impediments	散置障礙物。指設有固定的或生長的自然物體，如石塊、樹葉、昆蟲等。
lost ball	遺失球。
move and moved	球移動或被移動。指球離開原來位置停留在任何其他地點。
observer	觀察員。由委員會指定幫助裁判判定事實，並向其報告情況的人員。
obstruction	妨礙物。指任何人造物體，包括通路及其側面部分。
order of play	打球順序。
original ball	初始球。球員最初從發球區打出去的球。
outside agency	局外者。與比賽無關者，包括裁判員、計分員、觀察員。風和水不是局外者。
pass	先行通過。指在尋找球或打球延誤時讓後組球員先行通過。
penalty	處罰。對違反規則給予處罰。
penalty stroke	罰桿。對違反規則的球員施加桿數的處罰。
pick up	拿起球。
place	場所，放置球。
playable	可以打的（球）。
procedure	處置，處置程序。球員在接受處罰後採取相應的處理措施。
provisional ball	暫定球。使用中球有可能在水障區以外遺失或有可能界外所打的另一個球。

附 常用高爾夫分類英語

relief	補救。球員可以從妨礙物、臨時積水、整修地等地接受補救而不受處罰。
replace	重放置球。
rule	規則。指高爾夫規則，由 R&A 和 USGA 共同制定，每 4 年修改一次。
tee	發球區，球座。
teeing ground	發球區。正在打球一洞的起始區域。縱深為發球標記的前緣向後兩球桿長度、橫向為兩個標記的外緣所限定的長方形區域。
test	測試。球員不得測試球洞區表面、沙坑和水障礙區的狀態。
through the green	球洞區通道。除去正在打球一洞的發球區、球洞區以及球場內全部障礙區以外的所有區域。
unplayable	不能打之球。除球在水障礙區以外，球員可在球場的任何地方宣佈自己的球為不能打的球。
water hazard	水障礙區。指海、湖、池塘、水溝及類似的水域。
winter rules	冬季規則。因冬季草的狀況不好而製定的允許移動球的當地規則。
wrong ball	錯球。一般情況下，球員在該洞正在使用的球以外的球都是錯球。
wrong placeall	錯誤地點。

四、高爾夫比賽常用語

square	平分。一般指比洞賽中桿數相同。
amateur	業餘球員。不以營利和報酬為目的、只是單純作為運動的打球的人。
APGA	亞洲職業高爾夫協會。
APGC	亞太高爾夫聯合會。
British Open	英國公開賽。世界上歷史最悠久、最有影響的大型高爾夫賽事，始於 1860 年。
captain	隊長、領隊。
card	計分卡。記錄分數的卡片。上面有球洞的號數、不同發球區的長度、各洞的標準桿、各洞的難易度順序等。
career earning（money）	終生獎金額。
carry	攜帶球桿。
champion	冠軍。
championship	錦標賽。
championship course	錦標賽球場。球場的長度、草的狀況、附屬設施、接待能力等具備舉辦大型高爾夫賽事的球場。
CGA	中國高爾夫球協會。
chief Committee	委員會主任。負責競賽管理的最權威人士。
classic	精英賽。

committee	委員會。組織競賽活動並執行規則的組織機構。
competitor	比賽者。指參加比賽的球員。
competition	比賽。
contest	比賽、競爭。
cup	獎杯，球洞杯。
cut line	入圍線。通過預選考試的資格線。一般職業比賽前兩輪為資格賽，前 60 名進入後兩輪的決賽。
default	棄權。指球員放棄參加比賽的權利。
disqualification	取消資格。它是高爾夫比賽中最嚴厲的處罰。一般在出現嚴重的或惡劣的犯規行為時使用。
disqualify	取消資格。同上。
draw	分組，小左曲球。
earnings	獎金數。
EGA	歐洲高爾夫球協會。
entrance	參加，報名。
entry fee	報名費。
even	同分。
even par	平標準桿。打完一洞或數洞的桿數與該洞或數洞的標準桿數相同。
extra hole	延長洞。在規定的一輪或數輪比賽中未能決出勝負時加賽的洞。
fellow competitor	同伴。比桿賽中與比賽者一起打球的人。
final	決賽。

four ball	四球賽。2 人對 2 人的比賽，每人各打一個球，雙方選擇每洞最好一個球的成績。
foursome	4 人 2 球賽。2 人對 2 人的比賽，各方 2 人輪流擊一個球。
friendly match	友誼賽。
game	比賽。
give up	棄權。放棄參加比賽。
golfer	高爾夫球員。
golf fanatic	高爾夫球迷。
Grand Slam	大滿貫。一年內獲得全部四大賽冠軍。四大賽指：British Open、US Open、Masters、PGA Championsdip。
green jacket	綠夾克。美國名人賽冠軍獲穿綠夾克。
gross （score）	總桿。指打完一輪或數輪的實際桿數，不計差點。
half	平分。指比洞賽中雙方在一洞桿數相同。
handicap	差點，讓分點。指球員成績高於標準桿的平均指數。
hanicapper	差點委員會委員。指負責核算和決定球員差點的人士。
high handicap	高差點。一般指差點在 30 以上。
ladies tee	女子發球區。為女子指設定的發球區，該發球區一般用紅色標記。
last hole	最後一洞。
list	名單。
low handicap	低差點。一般指差點在九以下。

marker	記分員，球標。
marshal	巡場員。由委員會指定的場內巡視員。主要任務是維持觀眾秩序、監督打球速度、向委員會報告出現的問題等。
master	名人，高手。
Masters	名人賽，大師賽。
match play	比洞賽。比賽與其他組球員無關只是同組球員進行對抗，以各洞的桿數決定該洞勝負，一輪中贏得的洞數多者勝出。
monthly competition	月例賽。由俱樂部會員參加的每月一次的例賽。
nearest to the pin	最近洞。在標準桿為 3 桿的短洞設定的比賽項目，第一桿擊球最靠近球洞者獲勝。
net	淨桿。在有差點的比賽中以實際桿數減去差點以後的桿數稱為淨桿。
net score	淨桿。在有差點的比賽中以實際桿數減去差點以後的桿數稱為。
one up	領先一洞。在比洞賽中領先對手一洞。
open	公開賽，開放的。
open championship	公開錦標賽。可以公開報名的比賽。
opponent	比賽中的對手。
over	超標準桿數。
pair	伙伴。在比洞賽中作為伙伴的兩個球員，或在比桿賽中在同組打球的兩個球員。
partner	同伴，伙伴。在比洞賽中同一方的球員互稱伙伴。

PGA	職業高爾夫球員協會。全稱為：Professional Golfers Association.
PGA Tour	職業巡迴賽。由職業球員協會組織的職業巡迴賽。
player	球員。
playing professional	巡迴賽職業選手。
playoff	延長賽，加賽。在比賽中出現平局時再進行數洞或十八洞的延長賽來決定勝負。
point	點，加分。
prize	獎品。
prize money	獎金。
pro	職業球員。即 professional golfer.
professional	職業的，職業高爾夫球員。
pro test	職業球員資格考試。
qualify	選拔，預賽，資格賽。
ranking	排名，名次。
record	記錄，計分。
referee	裁判員。由委員會指定的判定事實並執行規則的人員。
results	成績，比賽結果。
round	輪。在高爾夫比賽中按照規定的順序打完十八洞稱為打完一輪。
Ryder Cup	萊德杯。由 R & A、European Tour、USGA 共同組織的歐洲和美國職業高手進行的對抗賽。此賽事每兩年舉辦一次，是世界上最有影響的隊式賽。

score	分數，成績。
score card	記分卡。同 card。
score play	比桿賽。同 stroke play。
scorer	記分員。同 marker。
scramble	選擇最佳球位賽。高爾夫比賽的一種，一組球員全部從發球區開球後，選擇一個最好的球的位置，該組的人都在此位放置球打第 2 桿，以此類推。把每個洞成績加起來就是這組的成績。
scratch	差點為零。
scratch competition	無差點比賽。
semi final	半決賽。
semi public course	半公眾球場。既是會員制又向一般球員開放的球場。
senior player	常青球員。年齡在 55 歲或 60 歲以上的球手。
shot gun	散彈槍式比賽。在同一時間內，眾多的球員分別從不同的發球區一起開球，這種比賽方式較節省時間。
side	一方。
sign	簽名。比賽結束後，記分員應在記分卡上簽名，球員核對自己的成績後簽名，否則此卡成績無效。
single	一對一比賽。
skins	逐洞奪獎賽。在每個洞設獎金，以比洞賽形式進行爭奪，各洞惟一超出者贏得獎

金，如有平分則獎金累加至下一洞。

square	平分。
starter	出發員。球場中安排開球時間的員工。
strategy	戰略，策略。
stroke hole	差點洞。接受或給予差點的球洞。
stroke play	比桿賽。按照規定打完一輪或數輪後，以總桿數作為排名的依據，桿數最少者獲得優勝。
sudden death	驟死式決定法。在高爾夫比賽中出現平局或並列時要進行延長賽以逐洞賽決定勝負。
total	總桿。高爾夫比賽中打完一輪或數輪的實際桿數。
tour	巡迴賽。同 tournament。
touring pro	職業巡迴球賽球員。
tournament	巡迴賽。一般指分站進行的大型職業比賽。
tournament schedule	比賽日程。
trophy	獎杯。
under handicap	有差點比賽。按照淨桿成績決定名次的比賽。
under par	低於標準數。
USGA	美國高爾夫協會。
US Open	美國公開賽。由美國高爾夫球協會主辦，是世界上最高水準的四大賽之一，開始於 1895 年。

| vardon trophy | 瓦頓獎。在一年裡參加八十輪以上美國PGA Tour的球員中，授予平均桿數最少的職業選手。 |
| winner | 優勝者。 |

五、球場與球場管理常用語

administration	管理。
airline distance	空中距離。在測量球場難易度時使用。
apron	球洞區裙帶。球洞區入口處修剪十分平整的區域。
architect	高爾夫球場設計師。
back nine	後九洞。
back tee	後方發球臺。指為職業選手設定的錦標賽發球臺。
bent grass	塞帶草的一種。
bermuda	百慕達草。一種適合溫帶地區生長的草種。
bunker	沙坑。球場中去除草皮用沙代替的凹陷狀障礙區。
bunker edge	沙坑邊緣。
bunker rake	沙耙。用以平整沙坑的耙子。
caddie master	球童主管。球場中管理球童並為打球客人分配球童的管理人員。
car path	球車道。
close	關閉。為了養護的需要而關閉球場或其中

的一部分。

club handicap	俱樂部差點。由俱樂部製定的差點，僅在該俱樂部使用。
club house	俱樂部會所。為俱樂部會員或客人提供用餐、休閒、更衣的場所。
colar	球洞區領，果嶺邊圈。球洞區邊緣外修剪較短的環帶狀區域。
condition	狀態，條件。
country club	鄉村俱樂部。
course	球場。廣義上指球場所有占地面積的全部，高爾夫規則上對球場的定義為允許打球的全部區域。
course manager	球場經理。
course rating	球場評估。是評估球場難易度的指標，主要影響因素是長度和坡度，它是給業餘球員計算差點的重要依據。
course record	球場記錄。在該球場所進行的正式比賽中取得的最好成績。
distance	距離。一般地說球洞的距離指發球區中心到球洞區中心的距離。
ditch	水溝，排水溝。
dog‐leg hole	狗腿洞。球道的形狀像狗腿一樣的洞。
driving range	練習場。
edge	邊，邊緣。一般指球洞區邊緣（green edge）和沙坑邊緣（bunker edge）。
fairway	球道。發球臺與果嶺間的短草區域。

fairway bunker	球道沙坑。位於球道中間或兩側的沙坑。
fast green	快果嶺。草剪得短、球滾動很快的果嶺，在這種果嶺上推桿難度很大。
fee	入場費，費用。
flagstick	旗桿。為了指示球洞位置而在球洞中豎立的旗桿。
flat course	平坦球場。指地形起伏較小的球場。
fore nine	前九洞。
front desk	前吧，收銀臺。
front tee	前方發球臺。一般供女子和小孩使用的發球臺。
golf	高爾夫。一般定義為：使用數支球桿，以盡量少的擊球次數依次將球擊入洞中的運動。
golf architect	高爾夫球場設計師。
golf architecture	高爾夫球場設計學。
golf club manager	高爾夫會所經理。
golf course	高爾夫球場。
golf digest	高爾夫文摘。
golf lesson	高爾夫教程。
golf pro-shop	高爾夫專賣店。
golf shop	高爾夫商店。
golf specialist	高爾夫專家。
grain	草紋。果嶺上草葉的生長方向，主要受陽光和坡度影響。草紋的方向對推擊影響較大。

grass	草，草地。
green	球洞區，果嶺。
green committee	球場委員會。由會員組成對球場管理和養護提出建議的委員會。
green edge	球洞區邊緣。
green fee	果嶺費。指打球的場地費用，不包括球童費、小費等。
green keeper	草坪養護員。指球場內專門養護和管理草坪的專業技術人員。
green mower	果嶺剪草機。
ground under repair	整修地。
guiding board	指示牌。在發球區旁設立的標示該洞長度和球洞走向的指示牌。
hole	洞，球洞。
hole cup	球洞杯。為了能將旗桿豎在洞中而特製的金屬杯狀物。
hole cutter	切洞器。用來在果嶺切洞的工具。
home hole	第 18 洞，最後一洞。
honourable member	名譽會員。對創立球會做出較大貢獻的人給予特殊會員待遇，被稱為名譽會員。
house	俱樂部會所。
in	後九洞。
in bounds	界內。
indoor golf	室內高爾夫球場。
landing area	落地區，落球區。在標準桿為 4 桿和 5 桿的球洞的球道上為第 1 桿和第 2 桿落球而

設計的較寬闊區域。

lawn	草地。
lawn mower	剪草機。
layout	設計，規劃。
length	長度。
links	海邊球場。特指蘇格蘭早期的自然形成的海邊球場。
lip	洞邊，唇。
locker	更衣櫃。
long hole	長洞。指標準為 5 桿的洞。
manager	經理，經理人。
member	會員，高爾夫俱樂部會員。
membership	會員制，會員資格。交納一定的入會費就可成為會員，擁有球場使用權，會員打球時有優先權並享受優惠。
miniature golf	迷你球場，推桿球場。以推桿和短切球為主的小型球場。
19th hole	第 19 洞。指會所酒吧。
OB	界外。即 Out of bound。
out（course）	前九洞。
out of bouds	界外。禁止打球的全部區域被稱為界外，一般用白色椿標示。
pin	旗桿。同 flagstick。
plug	舊洞的埋痕。
pond	水塘。
private club	私人俱樂部。

pro shop	球具店。
public course	公眾球場。對一般大眾開放的非會員制球場。
putting green	球洞區。為了推擊而建造的平整的短草區域。
resort course	度假村球場。建有多種休閒設施的高爾夫球場。
rough	長草區。修剪較少明顯長於球道草的區域，球落在此區域時比較難打。
sand	沙。
sand bunker	沙坑。
sand trap	沙坑。
shaper	球場造型師。
shaping	球場造型。在球場建設的初期按照圖紙對地型高低進行處理。
short course	短球場。多數洞為短洞、沒有長洞且距離較短的小型球場。
short hole	短洞。標準桿為 3 桿的洞。男子短洞距離為 250 碼以下，女子短洞距離為 210 碼以下。
slope	斜坡、坡度。
special tee	特設發球區。為了加快打球速度、減少延誤在有界外或水障礙的球洞設立的特別發球區。這種發球區不能在正式比賽中使用。
stake	立樁。用來標示球場邊界或某些區域的界

	椿。
stick	旗桿。
stimp meter	果嶺測速器。用來測定果嶺速度的儀器。
straight hole	直洞。球道沒有彎曲或轉折的球洞。
superintendent	球場總監。
tee marker	發球區標記。放在發球臺兩側用以限定發球區域的標示物。
temporary tee	臨時發球區。因為發球區改造而臨時修建的發球區。
trap	沙坑。
turf	草地、草坪。
under repair	整修地。同 ground under repair。
weekday member	平日會員。週末不能享受會員待遇的會員。
yard	碼。用來表示球場長度的英制單位，1 碼等於 0.914 公尺。
yardage board	距離標誌牌。發球區上標示該洞的序號、標準桿數以及長度的指示牌。
yardage post	距離標誌椿。在距球洞區中心 50 碼、100 碼、150 碼等地點豎立的立椿，以便球員選擇正確的球桿。
yardage rate	長度難度值。依球場的長度評估球場難易度的指標。

參考文獻

參考書目	作 者	出版社
1.候根長打絕著	張建國	高爾夫文摘雜誌社
2.瓦臣短打秘笈	張建國	高爾夫文摘雜誌社
3.無敵高爾夫心法	張建國	高爾夫文摘雜誌社
4.錯誤與修正	大偉・李德貝特	景秋出版事業有限公司
5.高爾夫致勝寶典	Nick Faldo	高爾夫文摘雜誌社
6.非常佛度・非常技巧	Nick Faldo	景秋出版事業有限公司
7.高爾夫進階大全	Greg Norman	高爾夫文摘雜誌社
8.邁向巔峰 100 階	Greg Norman	景秋出版事業有限公司
9.高球速成教學精華	Peter Mccleery	高爾夫文摘雜誌社
10.高爾夫文摘中文版		
11.世界名將揮桿大全		威搏體育專門出版社
12.高爾夫實用練球法	Jim Mclean	長升文化事業有限公司
13.謝敏男高球寶典	謝敏男	高爾夫文摘雜誌社
14.The Golf Swing	David Leadbetter	The Penguin Group
15.Golf instruction	Golf Magzine's book	
16.My 55 ways to lower your score	Jack Nicklanws	Simon&schuster, lnc
17.How to become a complete golfer	Jim Flick	Golf Digest / Tennis, lnc
18.How I Play Golf	Tiger Woods	A Time Warner company
19.Picture – perfect Golf	Dr. Garg Wiren	Contemporary Books
20.The Einght – step swing	Jim Mclean	Harpercollins Publishers
21.How to feel a Real Golf swing	Davis Cove Ⅲ	Times Books

國家圖書館出版品預行編目資料

高爾夫揮桿原理 / 耿玉東編著
－初版－臺北市：大展，2005【民94】
面；21公分－（運動精進叢書；5）
ISBN 978-957-468-354-3（平裝）

1.高爾夫球

993.52　　　　　　　　　　　　93021988

高爾夫揮桿原理

ISBN：978-957-468-354-3

編 著 者／耿　玉　東
責任編輯／佟　　暉
發 行 人／蔡　森　明
出 版 者／大展出版社有限公司
社　　　址／台北市北投區（石牌）致遠一路2段12巷1號
電　　　話／(02) 28236031・28236033・28233123
傳　　　真／(02) 28272069
郵政劃撥／01669551
網　　　址／www.dah-jaan.com.tw
E-mail／service@dah-jaan.com.tw
登 記 證／局版臺業字第2171號
承 印 者／傳興印刷有限公司
裝　　　訂／建鑫裝訂有限公司
排 版 者／弘益電腦排版有限公司
授 權 者／北京體育大學出版社
初版1刷／2005年（民94年）2月
初版2刷／2007年（民96年）11月　　　　　　定價／220元

推理文學經典巨著，中文版正式授權

名偵探明智小五郎與怪盜的挑戰與鬥智
名偵探柯南、金田一都讚嘆不已

日本推理小說鼻祖─江戶川亂步

1894年10月21日出生於日本三重縣名張〈現在的名張市〉。本名平井太郎。
就讀於早稻田大學時就曾經閱讀許多英、美的推理小說。
畢業之後曾經任職於貿易公司，也曾經擔任舊書商、新聞記者等各種工作。
1923年4月，在『新青年』中發表「二錢銅幣」。
筆名江戶川亂步是根據推理小說的始祖艾德嘉‧亞藍波而取的。
後來致力於創作許多推理小說。
1936年配合「少年俱樂部」的要求所寫的『怪盜二十面相』極受人歡迎，
陸續發表『少年偵探團』、『妖怪博士』共26集……等
適合少年、少女閱讀的作品。

1 ～ 3 集　定價300元　試閱特價189元